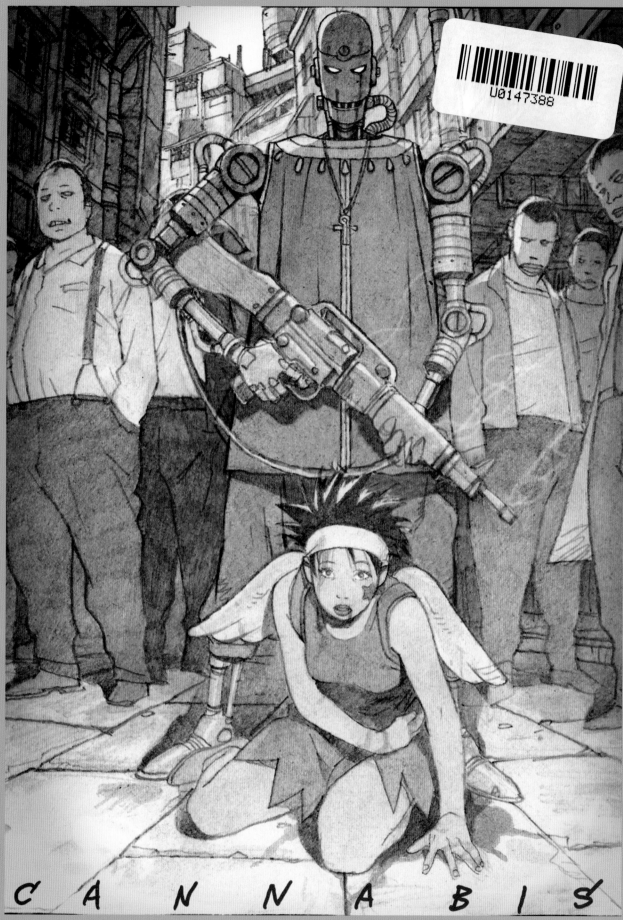

C A N N A B I S

by田中达之原创漫画《BOILD HEAD》

©KEI

目录

符合时代潮流的故事创作方法 ………………………………………… 2

KEI ………………………………………………………………… 6

金田一莲十郎 …………………………………………………… 10

小野夏芽 ………………………………………………………… 16

鸣子花春 ………………………………………………………… 22

山下知子 ………………………………………………………… 24

Nitro⁺ …………………………………………………………… 30

KALAVINKA ……………………………………………………… 36

风之章 风语者和蛮族王子 …………………………………… 45

幽冥公主的叹息 ………………………………………………… 53

学校特辑 努力奔向职业之路 ………………………………… 65

末弥纯"探寻自己的原点"原画展 …………………………… 76

攻壳机动队 ……………………………………………………… 78

手冢治虫诞辰80周年纪念 …………………………………… 80

石之森章太郎诞生70周年纪念 ……………………………… 82

《图书馆战争》 ………………………………………………… 84

《Hetalia Axis Power》 日丸屋秀和 ………………………… 86

《Dragon fly Vol.01》 ………………………………………… 87

《上锁的天国》香坂透 ………………………………………… 88

菅野博之的漫猴 ………………………………………………… 89

漫画编辑现场 …………………………………………………… 97

日本插画作品大赛 ……………………………………………… 105

日本漫画名家的艺术世界6
畅销漫画的绘画技法

日本美术出版社　著

张　瑶　译

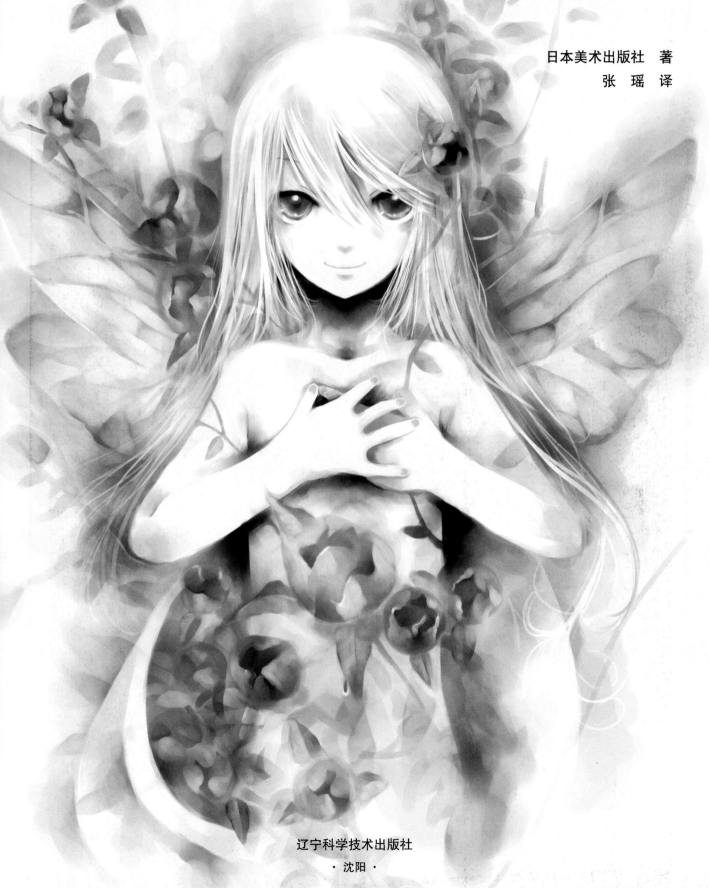

辽宁科学技术出版社

·沈阳·

符合时代潮流的故事创作方法

让我们从对漫画业界的研究开始,创作符合时代潮流的作品! 新的时代要求我们创作出能够解读时代特征、不拘泥于体裁的作品。

在漫画业界每年有很多的杂志创刊,但与此同时,停刊的杂志也不在少数。另外,近年来除了通过杂志的形式来阅读漫画之外,通过手机上网浏览漫画的人数也在飞速增加。

在完全不同于以往的市场环境下,我们需要打破常规,抛弃旧观念,尝试创作出新的作品。

接下来我们给大家介绍一下漫画界的现状及其所需求的作品类型。

● 漫画界现状

首先,介绍一下在2007年停刊的主要杂志,其中包括《月刊少年Jump》(集英社)、《Comic BonBon》等很多大出版社主办的老牌杂志。2008年,刚刚迎来创刊20周年纪念的《周刊Young Sunday》(小学馆)和老牌女性漫画杂志《Judy》(小学馆)都停刊了。另外,《One more Kiss》(讲谈社)、《Comic Blade MASAMUNE》(MAG Garden)、《OURs+ours plus》(少年画报社)等作为知名漫画杂志增刊的定期杂志,以及《Magic-CU》(Enterbrain)这些很有人气的萌系列杂志也相继休刊。此外,像《Comic吉本》(吉本Books)、《Comik Gambo》这些在创刊时就引起很大争议的实验性的杂志也未能长久,终究还是停刊。

另一方面,也有一些新的杂志在这一年创刊。在《Jump Square》(集英社)、《Comic Charge》(角川书店),以及2008年创刊的《月刊少年Rival》(讲谈社)这类非主流杂志之外,作为被停刊杂志的后续杂志或者增刊而创刊的杂志也引起了我们很大的关注。当然,也有一些杂志在2007年创刊,只经历了短短不到一年时间就被迫停刊。

在这样的现状下,出版社都倾向于发行一些销量可靠的杂志,各大出版社都希望能够在漫画界发掘出更多的新人。对于想要引起大家关注的新人来说,眼下正是一个可以大展拳脚的良好机会。

此外,最近几年来,通过手机阅览漫画的人数在不断增加。手机对于漫画界来说还是一个全新的领域,各大出版社还都处于试探的阶段,但他们现在已经能够不仅仅是把在杂志上发表的漫画移植到手机上,还能够为了专门发展手机的漫画业务而发表新的作品。比如在讲谈社的移动漫画网站《Michao!》上,讲谈社原创的漫画新作都可以免费阅读。为了这个网站讲谈社还专门聚集了一批优秀的作家,他们在这一全新领域发表的作品引起了人们很大的关注。

● 着眼于各式各样的漫画题材

当一名业余的漫画爱好者想要成为职业漫画家的时候,他会做的第一件事肯定是向大型出版社投稿吧。这是一个很正确的做法,能够向自己喜爱的漫画杂志投稿也是一件值得高兴的事情。因为自己很了解这一杂志的漫画风格所以很容易抓住读者的喜好。这样发表的作品也就会得到很高的关注度。但是,如果盲目地认为"我非往这个杂志投稿不可!"的话就不太好了。当然,在投稿的时候这样一种气概是必要的,但是在这些有名的杂志上投稿竞争异常激烈,获奖的难度也相对较高。

所以,应该思考"自己是否真的喜爱这本杂志到无法为其他杂志投稿的地步",或者是"在哪本杂志上发表都无所

《Young GanGan》编辑部访谈

《Young GanGan》编辑部中野崇主编

——《Young GanGan》的魅力体现在哪些方面?

我们所提供的是活用游戏软件公司特性的"游戏信息的漫画化"理念,由诸多的漫画奖获奖者所创作的独创性很强的作品。另外,我们也很期待别的出版社知名作家创作的"具有品牌效应的著名作品"。在一部杂志中,我们希望能够向大家展示复合的诸多娱乐元素。

——可以介绍一下杂志的编辑方针吗?

只有一点,创作梦想中的作品。

作家就不用说了,编辑们也可以在编辑作品的过程中自由地发挥自己的特性。虽然只是一种感觉,但是我们确实是在做一项有激情的工作。结果就是我们的积极性都被调动起来了。

——对于拿着自己的画稿来编辑部投稿的人你们一般怎么对待?

在不同的工作日有不同的编辑来负责这件事。基本原则就是

来者不拒。具体的流程就是,简单的预约-决定时间-与负责的编辑见面。如果是很有魅力的作品,我们就会专门指派编辑负责,争取能帮助作者一炮走红。我们总是抱有热情和诚意来对待这些期待成为职业作家的人。

——给编辑们留下印象最深的作品是什么样的?

在作品中能够感受到的能量和作者在塑造登场人物时所植入的个人感情比较丰富的作品。在这样的作品中我们可以很清楚地感受到作者的个性。

——对于新人作家及希望出名的业余作家您有什么想说的吗?

我希望他们能够在创作中加入自己的个性,加入个人的理解,明确自己想要画的东西,以及自己想要传达的意图。这就是一种个性,能够把它们表现出来的描写方法就是一种武器。希望他们能够不甘人后,摸索出一条自己的道路。

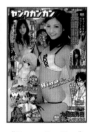

《Young GanGan》
(Square Enix)
发售日: 每月第一、三
个星期五

谓，总之先成为职业漫画家再说"。一旦能够在杂志上成功发表作品的话，那么你成为漫画家的脚步就不会停止了。在经过几年发表作品赚取稿费的生活后你就可以被称为是"职业漫画家了"。首先要问自己有没有一直创作下去的精力。在知名的杂志上竞争对手有很多，一个编辑部内可能有上百名作家也不稀罕。另外，编辑们还会把他们所关注的作家从其他地方"挖"过来。总之，是要与如此多的竞争对手（当中还会有你一直所崇拜的作家）一起站在同一起跑线上创作，来竞争每一期杂志上那区区十几个连载专栏。另外，大型出版社有很多的限制，在很多的情况下都不能自由创作，而必须按照公司企划的内容进行创作。

相比较而言，中小出版社的杂志对作家年龄的限制就放宽了许多，比起大型出版社而言发表处女作的难度也低了不少。另外，因为中小型出版社很少出版综合型的漫画杂志，所以有可能对作家自身的创作个性有所打压。那些想着"不管三七二十一先出名了再说"的人们，可以先在中小出版社的杂志上发表处女作，等自己的技巧磨练到一定程度的时候，再跳槽到其他的出版社。只有很少数的出版社会设立专属作家这样规定作家只能一直在本出版社工作的限制。大多数情况下都可以自由地在其他的媒体上，甚至是杂志上发表自己的作品。另外，成为职业作家在杂志上发表作品后，无论以什么样的形式，只要出版社能为你的作品出版单行本的话，那么从此以后你的作家之路就是一片坦途了。也就是说，无论为哪家出版社创作作品，他们都会因为认同你作为职业作家而给予你很高的信任度，之后所要考虑的只是你所创作的作品与该出版社的理念是否相符这一件事了。

即使是成为了职业作家以后，由于连载被终止、杂志停刊、出版社倒闭等原因而失去饭碗的作家也很多。这些人就应该尽快展示自己的才能，积极寻找下一份工作。对于职业作家而言迅速地把自己的作品寄往下一家出版社，新的工作马上就能到来。所以，对于业余漫画爱好者而言，一定不能畏手畏脚，首先要勇敢地把自己的作品投向杂志社。那些编辑们可能会在阅读自己作品的时候就作品提出一些问题，所以自己拿着作品去编辑部投稿是一个很好的手段。

◉ 了解杂志的风格

在投稿时很必要的一点就是要研究这本杂志的内容。

虽说"打破这本杂志旧有的陈规，发表新鲜的作品"这样的做法很值得鼓励，但是因为漫画杂志是根据读者的需求来编撰的，读者们所不感兴趣的作品在发表之前就已经被淘汰掉了。虽然作品的题材变化多端一些也没什么关系，但是基本上来说，发表在杂志上的作品一定要让读者们觉得"有意思"。自己想要创作的作品一定要与读者们的兴趣有契合点，从这一点出发，来选择初次投稿的杂志。

接下来，在决定了投稿杂志后，买回若干期这个杂志从头到尾仔细阅读。如果是大型出版社的知名杂志，应该有冠以同样杂志名的增刊，在这些增刊上会发表新人的作品，这些增刊也需要细细地浏览一下。既然要成为职业漫画作家，如果不看过各种各样的漫画，如何能达成梦想呢？特别是在你不是漫画天才的情况下，想要了解现今读者们的需求，也需要大量地阅览杂志上的漫画作品。能够获得很高人气的漫画一定有它的道理所在。在自己希望投稿的杂志之外，还需要读一些其他杂志上的流行漫画。即使是自己不喜欢的作品，也不能想着"为什么这么无聊的漫画还能流行得起来"，而是要抱着"是什么要素使得这本漫画如此风靡"这样的想法来分析，这么做可以保证你能够紧跟时代潮流。

另外，不同时代的漫画的表现方法也在不断变化。现在年轻人们总是按照自己的感性需要来创作出新的表现手法，在网络和杂志上发表自己的作品。这样做的话就需要面向对你的作品感兴趣的年轻读者群来创作。同样，伸出自己感性的天线，即使是无法找到新的表现手法，按照原有的方法面向读者一步步走下去也是没有错的。网络的普及使得新时代的流行元素以惊人的速度在变化，如果一直沉浸在自己的世界里，一不小心你的作品就会被别人当成是古董来看待。

通过阅读大量的漫画杂志，可以对现今的漫画业界进行直接的接触和了解。

月刊Comic电击大王编辑部访谈

《月刊Comic电击大王》主编梅泽淳

——《月刊Comic电击大王》的魅力在哪儿？

我们在杂志中加入了从高中生到成年人覆盖各年龄层的男性读者们都喜爱的漫画、动画、游戏、同人小说等要素，是一本包含了全方面娱乐要素的杂志。

——可以介绍一下杂志的编辑方针吗？

创作可以让读者在读完后有所回味的作品，能让读者回味的要素有酷、可笑、恐怖、魅力等等。《月刊Comic电击大王》中还加入了"可爱"、"萌"等要素。

——对于拿着自己的画稿来编辑部投稿的人你们一般怎么对待？

随时予以接待。在方法上，我们和《ASCII mediaworks》等8个杂志签订了合同，每年评选两次"电击漫画大奖"，请大家一定要踊跃尝试，挑战这一奖项！

——给编辑们留下印象最深的作品是什么样的？

不仅仅有可爱的女孩子，在作品中能够完整地构筑一个世界观，而这个世界观得到读者喜爱，具有极高可读性的作品是我们最想要看到的。

——对于新人作家及希望出名的业余作家您有什么想说的吗？

我感觉最近的漫画虽然没有什么破绽，但是留给我的印象却不是很深刻。大家都可以把作品修饰得没有缺点，而正因为如此，作品的个性也被淡化，读过之后在心里都没有留下任何东西。希望年轻的作家们不要把尖锐的地方磨平，而是将其作为个性的部分留在作品中展现给读者。

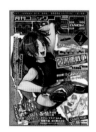

《月刊Comic电击大王》

(Asuki mediaworks)
发售日：每月27日

把握题材

在投稿之前首先要认真地阅读这本杂志，这一点是非常重要的。因为很多时候都是在没有阅读杂志的情况下，仅仅凭感觉就给它定性了，这一点非常不好。如果一本杂志更换了主编的话，那么这本书的风格以及作品倾向都会发生改变。可能在读过几期杂志以后就会对它产生一种与以往完全不同的全新认识。

在这种场合下，寻找一本与自己的创作理念相符的杂志是非常重要的。如果你的作品没有明确的归类的话，可以试着从"这样的作品在哪个年龄层中会比较受欢迎呢？"这样的视点来思考。

无论是少年杂志还是少女杂志，首先都有一个鲜明的主人公。只有拥有一个个性鲜明的主人公的明快作品才能吸引读者的注意。与此相对，读者年龄层相对较高的杂志，就要更加注重情节，情节好的作品即使是实验性的也很容易吸引读者的注意。在投稿之前一定要搞清楚各个杂志的方方面面。

另外，通过手机这个途径阅读漫画的人数在迅速增加。手机漫画所需要追求的是短小精悍的故事，以及不要出现太多的人名，画面不要太凌乱这些要素。这样，把漫画从纸媒介移植到手机上时就要重新考虑创作方法、画面构成以及故事情节这些事情了。能够创作出适应媒体变化的作品也是非常必要的。

● 少年杂志、青年杂志、少女杂志

首先，少年杂志及青年杂志的选材范围非常广阔，也拥有很多读者。可以说这两种杂志的受众覆盖了从狂热的漫画迷到一般人的大批人群。这样就要求画面表现力以及故事情节等能够表现出"漫画的趣味"来。其中占读者群中大多数的是一般的漫画读者，所以出现狂热情节或者自以为是的人物这样的作品不太容易被接受。

在少女杂志的作品题材中，从身边的生活中取材然后特殊化这样的情况很多。即使作品的题材五花八门，但是以学生为主人公、以学校为舞台等这些日常的要素仍然是基础。另外，对于作为主要读者层的中学生们来说，最感兴趣的主题基本上都是"恋爱"。

● 青年恋、女性杂志

女性杂志是以成年女性们为对象创作的杂志。从大学生到OL，甚至是家庭主妇都是受众，其中大部分都是些普通的漫画爱好者，基本上没有狂热的漫画迷。所以女性杂志一般所描写的都是能够博得女性们同感的身边的事情。从大学生活到职场生活，结婚、家庭、宠物，甚至很多时候还会把目光投向主妇们的家庭生活中。在书中有很多女性们所感兴趣的有关恋爱的内容。女性杂志还有一个特征就是经常能看到一些与性有关的描写。

如今包含着少女这个读者群的漫画杂志有很多。在这个领域，无论是新人还是老手，都可以找到自己发挥的空间，从而被大家所关注。

● 萌、美少女、男性杂志

曾经在某一时期男性杂志接近销声匿迹。但是现如今，以此为题材的作品受到很大的关注。所谓的萌系，也就是指那些可爱的少女，这种画风在现在很受追捧。萌系不属于漫画专门杂志的范畴，但是有一些以插画或企划为支柱的杂志，这个时候"画"本身就成为成败的关键。

另外在便利店中出售的面向成人男性的漫画杂志，除了以性描写为卖点之外，还有着与青年杂志相似的故事性。一本杂志的综合性也是成功的必要因素之一。另外，对于被称为"打码"的18禁漫画杂志而言，画面的冲击力是最重要的，这时对作者的绘画功力和技法就要求很高了。这些杂志总是一再重复着创刊－停刊－再创刊的过程。因为总是能够转换一种方式继续生存下去，所以也经常给人带来耳目一新的感觉。在转换风格的时刻对新晋漫画家的需求会很大，这个时候大家就要抓紧时间入行了！

● BL杂志

很早以前仅仅面向狂热漫画迷的题材——Boys' Love在近些年逐渐普及，渗入到了一般的漫画当中，成为了一个全新的漫画题材。相关杂志也出版了很多，通过手机、网络等渠道的传播风靡一时。内容从面向入门者的轻口味到面向狂热御宅族们的重口味，从眼镜系到上班族系列等，各种题材一应俱全。

这个题材漫画的特点是，作家会千方百计赚取读者的喜

BGM编辑部访谈

《BGM》编辑部　深井亚纪

——《BGM》的魅力在哪儿？

我们的杂志是一部不拘泥于形式，自由发挥想象的BL漫画杂志。此外，我们将"大叔系列"和"眼镜系列"、"职业系列"等已经拥有的系列作品作成限定版的特辑，配以有个性的作家形成了一批丰富多彩的作品。

——可以介绍一下杂志的编辑方针吗？

由作家自由想象而生成的故事情节，将会受到越来越多的读者们的喜爱，我们也将把它作为我们编辑的方针贯彻下去。

——对于拿着自己的画稿来编辑部投稿的人你们一般怎么对待？

需要作者提前预约，然后在工作日的11点至18点间持画稿来编辑部。我们会从绘画技巧、故事情节的展开、人物刻画等方面来现场评价作品。此外，住得比较远的作者们可以把作品的复印件寄送到编辑部，我们会通过邮件、电话的方式予以回应。

——给编辑们留下印象最深的作品是什么样的？

作家们在绘画技巧上已经很难有什么突破了，但是那些引人注目的作家往往是在绘画技法、故事的独创性以及世界观的确立上有独到之处。

——对于新人作家及希望出名的业余作家您有什么想说的吗？

绘画技巧是会越画越成熟的。接下来要做的就是以一种低调的方式表现自己想要刻画的故事，并将其完整地传达给读者。

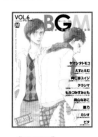

《BGM》
（东京漫画社）
发售日：奇数月（隔月）

爱，读者在喜爱一个作家的情况下就会买下他的全部作品阅读。对此，读者们的眼光非常挑剔，那些半生不熟的作品在这个领域完全没有市场。BL的要素也很重要。对于一部作品而言，能够被认真读完是成功的一个象征。另外，画风能够得到正面评价也是一个要点。实际上，BL类漫画是一个非常难以打拼的领域。

● 专题杂志

科幻杂志、四格漫画杂志等特定形式的漫画杂志被称为专题杂志。此外还包含很多类别分得很细的杂志，比如说宠物漫画杂志、弹珠漫画杂志、麻将漫画杂志等等。

这些各种各样的专题杂志都有着特定的读者群。比如说弹珠杂志和麻将杂志就是为喜爱以上两项娱乐活动的人们所准备的，宠物杂志则是为喜爱宠物的一般漫画爱好者准备的。科幻类漫画杂志的读者是一些狂热的御宅族们，四格漫画杂志则是面向那些把看漫画当做一种消遣的人们。在这之中加入萌系和故事性内容的作品也增加了不少。

因为这些杂志都是面向一些特定的人群，对于相应题材很感兴趣的人一定会坚持每期都买并且研究下去。如果随随便便地抱着"这本杂志大概就是这些内容吧"的想法创作的话，那么在这个领域是必然要失败的。一定要为读者着想，从他们感兴趣的事情出发，创作他们喜爱的作品。

什么是流行的作品和有趣的作品？

有什么是创作受欢迎的作品时所必须要做的事情吗？答案是没有。如果有的话请告诉我，无论是出版社的人还是作家都会这么想吧。流行趋势的变化日新月异，经常是刚刚想

赶潮流的时候却发现自己已经被流行远远地抛在后面了。在阅读漫画杂志和有人气的作品时，如果经常思考"这个作品中的哪一点得到大家的欢迎呢？"的话，慢慢就可以看出一些"流行"的走势。但是最近，"顽固的个性"又重新得到追捧。

流行，其实就是"无论任何人都无法模仿的自己的个性"。比如即使绘画技巧不是那么的出色，但是故事情节很吸引人，出乎人的意料，或者题材非常新颖，又或者描绘了一个可爱的让人无法忘记的女孩子形象等等，这些因素都是流行的一部分。如果能够掌握其中一个武器，并且加以磨砺的话，就很容易得到目标读者群的喜爱，成功也就是早晚的事了。

因此，漫画作家应该把自己当做一个普通的读者，在不断阅读各种漫画作品的同时，从"现在的读者会怎样解读这件事呢"的视点出发进行客观分析，贯彻自己的理念，就可以创作出一部合格的"流行"作品。一定要经常问自己"现在对这件事情很感兴趣，但是它是否真的那么有趣呢"，为了创造流行不停地做出尝试，这一点在成功的道路上是非常关键的。

无论是业余爱好者还是职业作家，抱有"能够获奖的作品，能够让我出名的作品"的心态去创作都是没有错的。但是，在这种心态下创作出来的作品，只能够让自己满意，对于大多数的读者而言，这样的作品都无法让他们感到满足。在每次创作时都一定要问自己"这个题材是不是我觉得最有意思的，是不是我全情付出的作品"，如果能够充满自信地回答自己"yes"的话，就有投稿或者将其交给编辑过目的资格了。

月刊IKKI编辑部访谈

《月刊IKKI》编辑部江上英树主编

——《月刊IKKI》的魅力在哪儿？

我们经常被人说是"过于浓缩了"（笑）。不过我们感受最深的还是大家都具备了自我原创的才能这一点吧！我长期在《BIG COMIC SPIRITS》编辑部内任职，我认为我们现在就是继承了它的一部分魅力。

从创刊号就开始连载的《comic还处在黎明期》，现在看来有点过于逞强了（笑）。确实，在创作漫画时大家都有种江郎才尽的感觉……但是如果几个世纪后的历史教科书上写到漫画的时候，被提起的还是手冢治虫、松本大洋这些名字，那那个时代总的来说就可以被称之为"漫画的黎明期"。现在应该还没有到一种停滞不前的状态才对，我们是抱着这样的信念在办杂志的。

——可以介绍一下杂志的编辑方针吗？

IKKI的前身是《BIG COMIC SPIRITS》的增刊号。Big Comic系的年轻编辑们本着共同的理想聚集到了这里。隶属于拥有诸多权威作家的杂志的这些年轻人们，可以在这里最大限度地发挥他们的感性创作能力。当时给我留下印象最深的上司的一句话就是"IKKI要着眼于上游"。所谓的上游，指的是水流湍急处，也就是说作家们聚集在一起酝酿自己感性的地方。另外，"Spirits就要着眼于大海"指的就是把握读者的动向，让作品的风格向相应的方向流淌。在体制变化的今天，这句话仍然作为支撑着IKKI编辑方针的基础存在着。

——对于拿着自己的画稿来编辑部投稿的人你们一般怎么对待？

原则上要提前预约，然后在指定时间来编辑部审读。平时编辑部的成员会在下午3~5点间审阅画稿。然后，每两个月会举办一次

《IKKI MAN》的新人奖评选活动。虽然没有奖金，但是最出色的作品一定会在很多杂志上登载出来！此外，每年我们还会推出三次收录了诸多新作的单行本。

——给编辑们留下印象最深的作品是什么样的？

简单来说就是非常有魅力的作品吧！这样的作品无论是在绘画、人物刻画、台词、世界观等各个方面都加入了作者独特的个人气质。Kidds Richards在被问到"如何才能成为你这样的人呢"时回答说"那就不要模仿我吧"。希望作家们在创作漫画时能够好好咀嚼这句话的意思，不要沉迷于单纯的模仿。

——对于新人作家及希望出名的业余作家您有什么想说的吗？

信念是创作漫画的动力源泉。无论如何都要先试着提笔去开始创作。比方说，就算是看一幅小孩子画的漫画的时候，也会感觉到作者是真正怀着喜爱的心情去创作它的。希望大家能够传达自己非常喜欢漫画这种心情，即使是绘画技巧很不成熟，只要尝试着去创作了，慢慢地就会取得很大进步。反过来说，如果对漫画没有爱的话是无法创作出优秀作品的。现在，我们经常可以一眼看出这些滥竽充数的作品。为了创作出深受大家欢迎的作品，事先做一下市场调研当然也是很重要的，但是最重要的还是心中一定要有创作的激情和冲动。

《月刊IKKI》

（小学馆）
发售日 每月25日

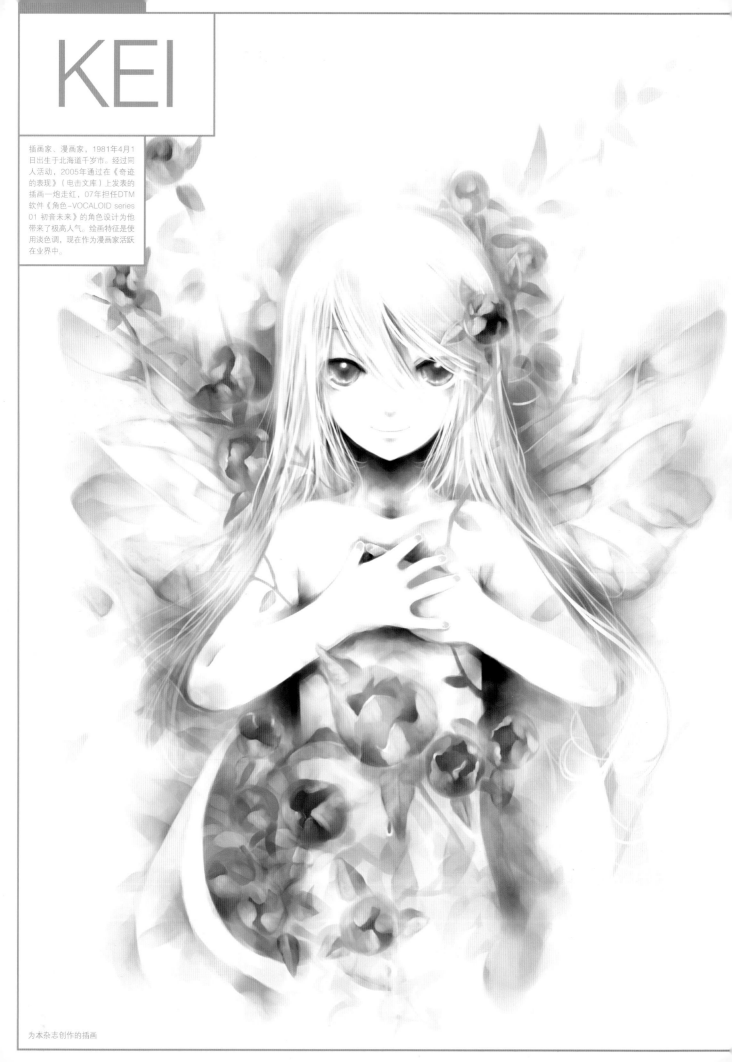

KEI

插画家、漫画家，1981年4月1日出生于北海道千岁市。经过同人活动，2005年通过在《奇迹的表现》（电击文库）上发表的插画一炮走红，07年担任DTM软件《角色-VOCALOID series 01 初音未来》的角色设计为他带来了极高人气。绘画特征是使用淡色调，现在作为漫画家活跃在业界中。

为本杂志创作的插画

KEI访谈

● 从战斗的男人到可爱的女孩子

——封面真的是太漂亮了。这次的作品想表达一个怎样的主题呢？

这次是围绕着妖精来创作的。我非常喜欢皮肤白皙、头发银白的女孩子形象。这样的角色是什么呢？我认为妖精比较符合这一形象的外貌特征。

——您很喜欢妖精这种只有幻想中才会出现的角色吗？

是的。我非常喜欢非现实的题材。我经常使用淡色的水彩进行创作，有时也会喜欢使用厚重一些的暗色调进行创作。

——在这方面受到过其他插画家的影响吗？

受天野喜孝的影响很深。虽然我在看自己创作的画时总觉得并无相似之处（笑）。第一次见到他的画是在《最终幻想》上。他在《FFIV》中刻画的登场飞艇的插图非常细致，给了我很大的启发。

然后，就是在绘制厚重色调的插图时经常模仿的寺田克也了。他一般使用painter这个软件来作画，这也是我将绘图软件从photoshop改变成painter的契机之一。另外，我还很喜欢原田武人和takamichi等人。

——那么，大概从什么时候开始插图创作的呢？

在我上小学的时候，《街头霸王2》非常流行，我为它的主人公画了很多的素描。在这个时候我还只画帅气男孩子的插画。开始画女性角色还是在《魔法骑士雷阿斯》和《超兽传说Gestalt》后。在这之前还只是画战斗中的男性形象，我想，如果再加把劲的话是不是可以把插画画得很好呢，然后就去努力地练习，慢慢的就得到了很大的进步。但是在这个时期男孩子还是不太愿意让别人知道自己在看女性漫画的。所以我在画的时候总是很害羞。不过到了高中以后也就变得无所谓了（笑）。

——您从什么时候开始立志成为一名插画家的呢？

上高中时我开始使用电脑，浏览了很多职业插画家的网站，这时候脑中产生了希望能够成为职业插画家的念头。但知道这件事不切实际，所以就把它搁在了一边。在高中时代建立了自己的主页，受兴趣的驱使画了很多的插画。插画对于我来说，就如同生命一般重要。我那时还参加了家乡举办的一些同人志活动，不过当时真的是什么都不会啊（笑）。因为工作的缘故我来到了东京，继续参加了一些同人志活动，和很多编辑部的人聊得很高兴，那大概就是我成为职业插画家的起点所在吧。

● 自己的代表作

——你所接收到的第一份职业工作是什么呢？

是2005年在电击文库上发表的《奇迹的表现》。当时我还在公司当一名小职员，已经有了辞职的念头了，正好借这个机会就把工作给辞了。编辑知道了这件事还惊讶的问我，"你真的把工作给辞了啊？！"（笑）

——刚出道时是不是很累？

是啊。从一开始工作进行得就不是很顺利。虽然绘图成为我的职业是一件很让人高兴的事情，但是对于工作结束后该干些什么却完全不知道。原来在公司就职的时候，一天的工作结束后，就开始等待着第二天工作的开始。但是成为插画家以后，就完全不知道在一项工作结束后接下来该做些什么了。

——这项工作现在已经走上正轨了吗？

因为我一直在参加同人活动，所以知道我的画的人也在不断增多。与此同时，我的主页的访问量也在增加，渐渐的就有一些出版社主动与我联系委托我作画了。

——现在主要在从事什么工作呢？

现在主要是在给杂志做插图。然后就是小说的插图和书的封面设计了。

——在这之中，也为"初音未来"做了人设对吧？

编辑部都是发邮件分配给我新的任务。前不久他们在邮件中表示希望我能做VOCALOID新系列的人设。因为我完全没有音乐的基础，所以一开始的时候觉得这个请求非常的莫名其妙。甚至连VOCALOID是什么都不知道。所谓初音未来，其实就是以电子音响合成器中的DX7为主题的作品。但是我对此一无所知。所以，只能一边看着收集到的材料一般以"未来电脑机器"的形象来刻画。

——实际画出来的效果怎么样呢？

我觉得其实就像做自我介绍的时候把最容易让别人记住、最容易理解的东西说出来一样。到现在我的作品中，无论是什么样的画作，不被人理解的地方还是很多。但是这次画出来的"初音未来"却被大多数人所接受，我认为可以称之为是我的代表作。

《奇迹的表现》（电击文库）封面

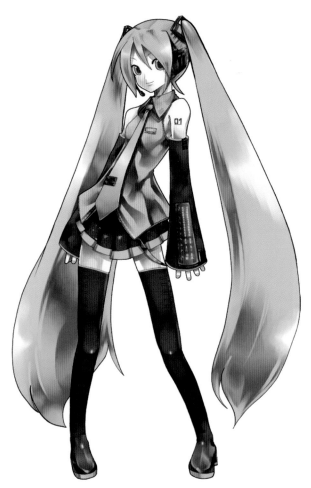

《VOCALOID2 Charactor Voeal Series01初音未来HATSUNE MIKU》

（发行方：CRYPTON FUTURE MEDIA株式会社）
仅仅输入旋律和歌词就能够生成真正歌声的Charactor Voeal Series第一弹！

——你是怎样创作出"初音未来"的呢？

大体的框架在初稿阶段就已经定下来了。那些标志性的东西，比如大大的双马尾和领带都是那个时期就确定下来的。剩下的细微部分就是按照指示一点一点的描绘下来。我所重视的地方就是自己喜欢的以及很容易理解的东西。除去那些细微的部分，也不需要太复杂的绘画技巧。对衣服的刻画也是非常的朴素。

关于配色，因为模板中主要使用的是黑色和绿色，所以我们就以其作为基调颜色。但是，如果只有这两种颜色的话画面就会显得很无力，所以在补色的时候我往其中加入了粉色，提高了整个色调的活泼性。

——"初音未来"在《月刊comic rush》（JIVE）上以漫画的形式连载了很多期对吗？

漫画嘛……我在同人志上发表过一些，但是以商业目的创作这还是第一次。真的是非常辛苦（笑）。和插画不同，

创作漫画时所需要绘制图的数量相当惊人，不过最困难的还是把漫画分成一格一格的！编辑也说过让我再多学习一些漫画方面的知识，所以现在每天我都在研习漫画。

——您有没有喜爱的漫画家呢？

有啊，我很喜欢小川雅史。他创作了《comic gamest》这个以同名游戏为主题的漫画，并且在很多杂志上连载。我很喜爱他的画风，特别是对细节完美的刻画。唉……很不好意思承认，学生时代的我还深陷于很古怪的趣味中呢（笑）。

——在最近您还出版了KEI的第一本画集，这里面都有些怎样的内容呢？

主要是登载了一些以前在商业杂志上发表的作品。不过因为里面还有一些我刚出道时的作品，所以真的很不好意思（笑）。我觉得我一直是在把真实的自己展现给大家。其中还有很多我新近创作的作品，请大家一定要看一看。

● 不能总是画同一个类型的画

——插画和漫画是如何制作的？

我一般都使用Painter这个软件来绘图，在画水彩和油画风格的时候，在电脑上画好大致的草稿，然后直接进行上色作业。绘制草稿连30分钟都用不了。线条如果不画得很细，很容易就重合在一起了。如果想要重新画一遍的话，可以从最上面一层直接擦掉颜色。如果快的话这项工序大约只需要4~5分钟。

像绘制"初音未来"这样线条要求很清晰的插图时，一定要分开层次。如果在这上面出现什么差错想要修改，就会很费工夫，而且容易变成单纯的机械劳动。所以我很喜欢那些完全不借助线条创作的插画家。绘制"初音未来"的线条花费了我2~3个小时的时间。在完成线条后上色，隔一段时间再检查一下图画，对一些细节进行修饰。

有很多人都从脸部的周围开始，最后再绘制脸部。首先，先画出大致的轮廓以及毛发，再绘制衣服，最后才画脸部。然后从画面整体的角度来看，确认画作是否均衡。检查无误后再开始绘制脸部。

画漫画的时候，首先要与负责情节结构的编辑商量，在这之后决定如何分格，然后进入对话分镜作业。从这开始就一直是在电脑上作业了。大概需要花费两天时间，其中每页都要先画草稿再加工。这项工序大概要花费三四天左右。

——KEI，在您的画中我们总感觉色彩很绚丽，可以介绍一下您是怎么选取颜色的吗？

我最喜欢使用的颜色是黑色、红色和白色。"初音未来"就是如此，但是有时对于一定的色彩组合还需要补色。在统一的色彩搭配中，如果加入一种补色的话，就会显得很协调。如果去掉这些补色以后，画的整体就会显得非常的单调乏味。

在原来用photoshop的时候，我使用没有线条功能的工具软件来绘图。我感觉现在我的画风已经恢复到了当时的风格。在使用photoshop的时候，虽然画出来的画都非常华丽，但是现在我认为线条溶于背景之中，颜色有层次感这样的风格更好一些。

——在画插图时有没有什么诀窍呢？

诀窍这个东西很难讲，但是我现在注意到，增加色彩中所包含的内容是一个要点。我的插画的特点就是对于颜色的使用，我在上色时总是反复推敲。比如说在画面整体色调为绿色的情况下，就不能再用同色系的颜色来上色，

而是应该使用一些灰色调的颜色来中和绿色，使画面的颜色得到平衡。

接下来，就是不要只专注只于画一个类型的画。现在那些很萌、画面很明亮的插画非常多，我身处这一大环境下也就不太想画暗色调的插画了。总是画一个类型的画，会让你的创意和意境走入一个死胡同，这样也很难创作出出色的作品了。对那些非常喜爱画可爱女孩子的画家们来说，不应该仅仅拘泥于画这一种类型的画，还应该时常画一些大叔。这样在画女孩子的时候就会得到新的灵感，创作出与以往不同风格的作品来。我认为这对于一个职业插画家来说是非常重要的。

——今后有没有想挑战的事情呢？

我很喜欢玩游戏，所以我希望能够为游戏做角色设计。另外，我还想设计一些玩偶。我非常喜爱那些圆嘟嘟的人偶玩具，也收藏了很多的写真集。我希望我以后也能够出版一本自己的人偶写真集。

——最后请您对我们的读者说两句吧！

可能有很多人都对自己的未来感到不安，但是我认为大家完全没有必要感到焦虑。我也没有在专门学校学习的经历，也是工作了一段时间后才开始职业插画家之路的。即使每天都要上班，我也会抽出很多时间来创作插画，还会经常参加一些同人志活动。所以，我认为成功的机遇就藏在不断创作的过程当中。对于想成为职业插画家的年轻人来说，最重要的事情就是坚持创作，永不停息！

『KEI情报』

《KEI画廊》

（BNN新社）

以初音未来为代表，包括此前在商业杂志和同人志上发表的作品在内，总共收录了超过150幅以上的作品。这之中还收录了很多新近创作的作品。特点是如同CG动画般的水彩效果以及色彩表现。

金田一莲十郎

漫画家。出生于1979年，1996年凭借《热带雨林的爆笑生活》获得了第三届艾尼克斯 21世纪漫画大赛的二等奖。次年，开始该漫画的连载。以独特的魅力吸引和大批漫画迷的关注，并且成功地被改编为电视动画。现在，续作《小晴阿布》和面向青年人的漫画《变装俏老爸》（别名 Nicoichi）仍然在定期连载中。《草莓观察日记》在不定期的连载。

金田一莲十郎访谈

●转折点是《勇者斗恶龙》

——听说您从小就喜欢画画？

是的。我从小就非常喜欢在墙上乱涂乱抹。在还是小学生的时候非常喜欢看《樱桃小丸子》。

——当时有没有特别喜欢看的漫画？

我的母亲非常喜欢看漫画，她买了《手冢治虫全集》的全部300本。所以，每个月都有100本漫画书寄到家里，我用3个月的时间把它们都给看完了。因为这个缘故，我到现在都很喜欢手冢治虫先生的漫画。

——那么，您是从什么时候开始立志成为一名漫画家的呢？

在史克威尔艾尼克斯还是艾尼克斯的时候就有《勇者斗恶龙四格漫画剧场》这个节目了。受哥哥的影响，我非常喜欢玩《勇者斗恶龙》这个游戏，从而把兴趣转移到了漫画原作中去，发现它的漫画也非常有意思。所以，与其说是想成为漫画家，倒不如说是想成为一个画四格漫画的人更恰当一些。以此为契机，我在小学五六年级的时候就买齐了肯特绘图纸和绘图笔。

——是不是在那个时候比起漫画来说更喜欢游戏一些呢？

是的，当时真的是非常喜欢玩游戏。除了《勇者斗恶龙》系列外，还对《mother》、《超级马里奥》等游戏非常着迷。只是我完全无法接受恐怖类型的游戏，觉得它们实在是太可怕了（笑）。但是非常喜欢看别人玩，所以经常让朋友玩我就在边上看热闹。

——可不可以介绍一下您踏入漫画圈的机缘呢？

第一个完整的漫画是我为艾尼克斯 21世纪漫画大赛创作的作品。最初，受到游戏的影响我很想画一些科幻的内容。参加完高中入学考试后我就参加了这次漫画大赛。结果由于分心，我连高中入学考试的复试都没能进入。我只好把注意力投向了漫画，当时我认为只要不停投稿，就一定会有结果的，于是就坚持了下来。

但是因为截止日期日渐临近，我的漫画画不了太多了。当时我认为只要作品有笑点即使是内容少一些也无妨，所以只画了12页就把漫画寄出去了。结果竟然闯入了最后的决胜赛，实在是出乎我的意料。

——从那个时候起就开始搞笑漫画的创作了吗？

那时还没有。我一直以来的梦想是创作科幻漫画。向主编提交创意的时候，我自信满满地提出了3个绘制得很细腻的科幻漫画方案，然后觉得提交创意的数量应该是越多越好，于是就又提出了一个搞笑漫画的提案。结果主编相中了那个搞笑漫画的创意，所以我只好又走回到创作搞笑漫画的老路上来了。接下来在高中一、二年级的时候创作了《热带雨林的爆笑生活》，并且获得了艾尼克斯 21世纪漫画大赛的二等奖。

——如果那个作品不是搞笑漫画，那么今天是不是就不会一直画搞笑漫画了？

当时的我很喜欢阴暗深刻的主题，完全就没有想过画这个类型的漫画。

——在刚出道时是不是非常的辛苦？

因为当时一切都是从零开始，所以真的是非常辛苦。身后还有主编在督促，所以我总是会为如何才能创作出我和主编都满意的作品而苦恼。

之后，由于当时我还是一名高中生，很难完美地处理工作和学习的关系，结果就病倒了。那时我还在连载登载前的准备期内……那是我人生第一次坐救护车。我的母亲也对我说"两全其美实在是太难了，你应该努力去把自己最想做的事情干好"，给予了我极大的支持。我考虑到自己还是更想画漫画一些，也没有考虑太多前途的问题（笑）。这时我的母亲又说"如果失败了不是还可以再回学校上学吗"，一下

金田一莲十郎作品情报

《草莓观察日记》

（gangan comics/史克威尔艾尼克斯）
奇怪的外星人贝蒂和普通的地球人，樱真子之间展开的不纯的外星恋爱故事。金田一莲十郎创作的恋爱故事在《增刊young gangan》上时隔三年再度开始连载。第一卷得到大量好评。

《chicken party》

（princess comics/秋田书店）
独自居住的中学生，寂央的家中突然闯入了一只鸡。本作描绘了之后发生的一系列搞笑事情……

《Mermaid Line》

（yuri-hime comics/一讯社）
擅长搞笑漫画的金田一莲十郎的新作！以细腻的笔触描写女孩子间心与心的交流。

《变装俏老爸》

（Youg GanGan Comics/史克威尔艾尼克斯）
很普通的一个上班族——须田真琴在儿子的面前总是穿着女装扮演母亲的角色。真琴在他心仪女人形象示人时做了了所中意的女人菜摘的真情告白。本书描写了这一连串有趣的故事以及奇妙的关系。

《热带雨林的爆笑生活》
《小晴阿布》

（gangan comics/史克威尔艾尼克斯）
2001年被拍成动画片的人气作品，描绘了小晴、阿布和他们的朋友们在丛林和街上发生的一系列搞笑事情。《热带雨林的爆笑生活》全部10卷以及续作《小晴阿布》全部第1-7卷大受好评。

《小晴阿布》
〔史克威尔艾尼克斯〕第7卷第50话插画

──也就是说在朋友的帮助下完成了现在这样的作品？

在创作连载的时候，得到了朋友们很多的帮助。即使是与漫画完全没有关联的朋友们现在也作为我创作团队的一份子在工作，完全就是被我给带进了这个圈子里（笑）。

《小晴阿布》中的卜酷塔，也是请求朋友的帮忙画的。那个朋友是我高中一年级时的同班同学，现在仍然一直在帮助我。

──卜酷塔也算是一位主角了吧（笑）

在请求朋友帮忙为我画的时候还没想到会像今天这样受欢迎。当初我在设定卜酷塔这个角色时把它塑造为一个很普通的人，但是渐渐的他就变得越来越搞笑了。（笑）

──《热带雨林的爆笑生活》已经被改编成了动画片对吧？

对于这一点我感到非常的激动！他们改编的比漫画本身还要有趣很多，我每次看的时候都非常高兴。

──《热带雨林的爆笑生活》总共10卷100回的连载已经结束了，现在作为它的续编的《小晴阿布》已经开始连载了。

按照我原先的设想就是在第100回前结束全部故事。我很早以前就想好了最终的大结局，从第3卷开始就为其做铺垫，可以在任何时候结束这个故事。幸运的是因为这部漫画被改编成了动画片，所以情节就变长了很多，直到现在的100回……然后为了开始一个新的故事，我让这个故事在第100回时完结了。

──在《小晴阿布》中最喜爱的角色是谁呢？

我想可能还是阿布吧。这个角色对于现在的我而言是最难创作的一个。我准备在最终大结局中揭开阿布的

子就缓解了我的压力。接下来我就因为接到了漫画连载的合同而休学，之后一直从事漫画创作直到现在。

● 《小晴阿布》10周年

──《热带雨林的爆笑生活》（现在它的续编《小晴阿布》仍然在连载）今年就将迎来10周年纪念了。回首这10年您有何感受？

我认为我的画发生了很大的变化。我觉得是在创作第3卷时突然发生改变的。可能是因为从那时起我开始使用圆头笔的缘故吧。在《热带雨林的爆笑生活》的第10卷当中，登载了创作这部画作的历程。一开始的人物刻画还显得很稚嫩、扭曲，但是在中途主人公穿上了衣服后就比较成熟了。从这个角度来审视也会发现我的画发生了巨大的变化（笑）。

《热带雨林的爆笑生活》中的登场人物也都涨了1岁，但是我还没有确定下他们的生日。随着故事的继续他们的后代也将降生，如果不让他们长大的话这个故事就会显得很奇怪。

──为什么在创作第3卷时要改用圆头笔呢？

浅野先生在绘制《勇者斗恶龙四格漫画剧场》时用的就是圆头笔，真的是非常的好。这就是我改换工具的原因。圆头笔比G笔要细很多，在绘制细节的时候很有优势。但是在中途我有时又会觉得G笔的粗线条很漂亮，而重新启用过一段时间的G笔，不过最近又换回到圆头笔了。

──在《小晴阿布》中，有很多的角色相继登场，并且有很多搞笑的桥段，这些内容都是您怎么构思出来的呢？

在我周围有很多很搞笑的朋友，如果没有他们的话可能我就想不出那么多搞笑的情节了。在小晴和阿布的对话中，有很多都是我和朋友的真实对话的翻版。朋友们也会帮我思考漫画中角色的名字，真的是给予了我很大的帮助。

《小晴阿布》
〔史克威尔艾尼克斯〕第3卷第20话插画

身世之谜。

此外，我还很喜欢刻画女性角色。但是在《小晴阿布》中男性角色占大多数，而画男孩子恰恰是我比较不擅长的……现在画起来最辛苦的还是罗伯特。因为这个角色是我的朋友设定的"有着细长眼睛帅气黑发的男孩子形象"，所以我总是花费很多的精力去努力把他刻画得帅气一些。

——您刚才谈都您非常喜欢刻画女性角色，那么您最喜爱的女性角色是哪位呢？

我想还是玛丽吧。在设定中她是一个很爱美的女孩子，所以她的衣服和发型总是在不断地变化。

● 从电视剧《慎吾妈妈》中得到的创意

——现在你在《young gangan》杂志上连载《变装俏老爸》，可以介绍一下创作这部作品的契机是什么吗？

其实在很早以前我就想着手画这部作品了。因为我的母亲是一名生理教师，所以经常会参加一些在国外举行的学习会。在那里，母亲遇到了一个曾经是男人的女性，但是那个人的恋人也是女性。曾经的男人现在却变成了一个女同性恋，我听说这件事情以后觉得非常的不可思议，在脑海中留下了很深的印象。

此外，曾经不是有一部《慎吾妈妈》的电视剧很流行吗？和我岁数相差很远的妹妹经常唱《慎吾妈妈》里的歌，我也曾陪着她一起看过这部电视剧。虽然穿着女装但是外表却还是能看出是SMAP组合里的香取慎吾，这一点实在是很有趣。但反过来想，如果他是一个男人但是从外表却完全看不出来的话又会发生什么有趣的事儿呢？我把这些有趣的元素加入到一部作品中，就形成了现在的这部《变装俏老爸》。

——您是如何确定下来《nicoichi》这个名字的呢？

这个是我的朋友帮我想的。我对他说"你帮我想想吧"，然后他立马就对我说"nicoichi怎么样"。"niko"在日语中是"两个"的意思，是指性别不同的两个人，"ichi"在日语中是"一个"的意思，是指一个人。我对起名字这件事实在是不太擅长，所以只好请求朋友的帮助。

——在这部作品中，主人公有男性（须田真琴）和女性（户田须真子）两种身份，在创作时有没有需要特别注意的事情？

我尽量做到让他们之间在化妆时和素颜时没有太大的区别。然后，在穿着女装时，我试着把她刻画得比一般的女人更加女性化。

为了刻画《变装俏老爸》，我还让朋友带我去了趟酒吧，在那里店员们的举止就比一般的女人要女性化很多。受其影响，我在作品中也刻画了这些事情。

——您现在考虑过《变装俏老爸》的整体构成和走向吗？

我正在构思结尾。《变装俏老爸》是倾注了我心血的作品，现在还没有确定的大概只有去参加相亲的部分了吧。这段情节还是主编委托我加进去的。

——有没有画起来非常难、非常辛苦的部分呢？

和《小晴阿布》比较起来，背景相对更现实，这就是难点所在。我在朋友家找了很多照片作参考。但是，我尽量让漫画里不出现职场、公司的场景。因为我没有在公司里工作的经历所以对这一方面非常没有自信（笑）。

——那么，在《变装俏老爸》中有没有非常喜欢，或者画的时候非常高兴的角色呢？

在《变装俏老爸》中最喜爱的角色可能就是菜摘了。此外，主人公在女装形态下画起来也比较轻松一些（笑）。

●绝对不能拖期！

——您能否就如何创作漫画做一下介绍呢？

我觉得起一个合适的名字是最花费时间的一道工序。我会在记事本上画很多小格，里面写满了名字，然后从中选取。接下来就是编写台词、画插画，然后印刷。这些如果都用很小的字来处理会对右腕带来很大的负担……所以我会在和稿纸一样大小的纸上画分镜本，在印刷完成后加上台词，再确定名字。这项作业大概要花费两三天的时间。接下来就是描边、上色、背景和后期处理，然后这个作品就完成了。

——在作画这个阶段大概要花费多少时间呢？

在创作《小晴阿布》第1话时，24页花去了我两三天时间。从描边到上色，每一页需要花费一个小时。在截稿时间临近的时候就是与时间赛跑了，这时每一页所花费的时间就会被强行缩短到30分钟，有时就会不那么认真了（笑）。

《变装俏老爸》
（史克威尔艾尼克斯）第3卷插画

《变装俏老爸》（史克威尔艾尼克斯）第4卷第48话

《变装俏老爸》（史克威尔艾尼克斯）第3卷封面

《变装俏老爸》每一话的16页大约需要两天时间，算下来也就是36小时左右。

——在隔周志和月刊志上做连载，截稿日期很麻烦是不是？

每一次截稿日期都非常紧。不过可以同时构思两个故事也是挺有意思的。因为一直考虑一个故事会让人感到烦躁，同时创作《小晴阿布》和《nicoichi》也可以让思维得到转换，不至于太疲劳。

——在继续连载的时候有没有需要注意的地方呢？

虽然是很自然的一点，但是我还是要说，无论画什么一定不要落下日期。

——《小晴阿布》的封面插图（彩色）您是如何创作的呢？

《热带雨林的爆笑生活》中的彩色插图是我自己画的轮廓，由ASHI先生上的颜色。从《小晴阿布》起我开始自己为作品上水彩了。

——可不可以把您作画用的材料做下介绍呢？

纸的方面我使用Longton的水彩纸。第一次使用这种纸的时候感觉它的表现力非常出色。颜料方面我使用"颜彩"。这是我受一位画家朋友的影响才开始使用的。

关于笔，现在我使用的是ZEBRA的圆头笔。ZEBRA的笔即使不很用力也可以出墨，这样对手腕的负担就会减轻。我在画图时一般不怎么用力，最近使用G笔画图越来越觉得累了，所以就用圆头笔替代了它。

——至今为止最令您满意的作品是什么？

我认为是《Mermaid Line》，虽然这是一部黑白作品。我周围的人也都认为这幅画画得非常可爱，我自己也非常喜欢。

创作《Mermaid Line》的动机是一位对我很好的朋友非常喜欢百合，为了让她高兴，我创作了这部作品。但是我把它作为能够吸引读者兴趣，即使是不了解百合也喜欢看的一部作品来创作。

——您一般都是如何度过周末的呢？

全身心地玩游戏。最近我对《美妙世界》这个游戏非常着迷。一上来我就调秘籍直接把人物升成了99级（笑）。最近还对掌机很感兴趣。

其他的嘛……前些日子还和朋友一起去烧烤来着。

——请您对《comickers》的读者提一些建议吧。

对于我而言，漫画家不是我想去做的工作，而是我必然会从事的一个职业。所以，不应该以希望一炮走红这样浮躁的心态，而是应该耐心地投稿，然后等待机遇的降临。不过，重要的是，不应该仅仅满足于创作一两页作品，而是应该构建一个拥有完整的体系和世界观的作品。然后需要做的就是不停地投稿了。

——最后，希望您能够对《小晴阿布》和《变装俏老爸》的读者说两句话。

今后我还会继续创作下去，一定会把我在创作时的喜悦通过作品传达给广大的读者。

《变装俏老爸》（史克威尔艾尼克斯）第4卷插画

《Mermaid Line》（一讯社）《惠和葵2》插画

漫画家。出生于1977年7月9日。曾赴意大利留学。在参加很多次同人活动的基础上，通过《LA QUINTA CAMERA》（COMIC SEED！）这部作品初次亮相。2005年在《漫画 EroticsF》（太田出版）上发表连载《天堂餐馆》，受到很大关注。现在同时连载《GENTE~餐馆的人们~》（漫画EroticsF）、《江户盗贼团五叶》（月刊IKKI）、《COPPERS》（morning2）等作品。

小野夏芽

小野夏芽访谈

● 出道前的经历

——小野夏芽老师的画风总是充满个性。请问您是从小就开始画画的吗？

因为我的姐姐非常喜爱绘画，受她的影响我也经常画一些东西。从幼儿园的时候起就是如此。现在我仍然记得我和父亲一起画藤子·F·不二雄的《小超人帕门》时的情景。

——有没有给予您深刻影响的漫画家呢？

中学时代受到多天由美老师的《坐在阳台上》这部漫画很深的影响。那时正是我刚开始画漫画的时期，但是当时也没有正正经经地创作过完整的作品。真正把故事情节植入到漫画当中去已经是高中毕业以后的事情了。

——是不是从那个时候开始立志成为一名漫画家的？

不是，那个时候还没有这样的想法。1998年我参加了COMITIA（每年召开4次的原创同人志发售会），在那里我很自由地在同人志上描绘我喜爱的东西。

我曾经赴意大利学习了10个月的语言，在归国后的一年里我一边打工一边漫画。我爸爸还说"你一天到晚画这个不觉得烦啊"（笑）。后来我想既然我这么喜爱画漫画，如果把它变成我的职业，那不是一件很幸福的事情吗。然后我就开始向编辑部投稿，倍经周折后我终于在2003年发表了第一部作品。

——那就是《LA QUINTA CAMERA~时尚五号房~》（COMIC SEED!）（以下简称《LA QUINTA CAMERA》）这部作品吧。那里面的可爱图案以及生动故事情节给我留下了很深刻的印象。

在本作中出现的马西莫是以我在留学时偶遇的漫画家为原型塑造的。另外，秋雄等人在超市购物场景中的对话都是以我留学生活中实际经历过的事情为素材创作的。其实去意大利进行短期留学的一个目的就是看一看那边实际的生活，然后以此为材料创作漫画。

——但是在您接下来发表的作品《not simple》中风格发生了很大的变化，内容一下子变得深刻了。听说这部作品的开头部分是原来就已经完成了的。

是的。本来这部作品是为了参加漫展一次性刊登而创作的。有了把这一作品变成书的想法后，我的朋友说"这部作品就这么着挺好的"，于是我就没有对其加以改动。

过了一段时间，在我完成了《LA QUINTA CAMERA》的连载后，与主编进行了一番有关下一部作品的谈话。主编认为我最好能创作一部与前作风格迥异的漫画，于是我决定把《not simple》继续画下去。在原先创作的部分里已经把故事的框架给构建好了，剩下的就是填充情节和结尾了。

——和前作相比有什么变化呢？

首先因为这部作品的内容很阴暗，在创作时我的心情也显得很低沉，导致工作很难进行下去，不得不一边听一些欢快的音乐一边创作。听着阳光的音乐使我的工作也受到了积极的影响。

● 老式眼镜×绅士的魅力

——那么，我想就接下来的两部作品《天堂餐馆》和《GENTE~餐馆的人们~》（以下简称为《GENTE》）提一些问题。这些也是以做同人志为契机创作的作品吗？

是的，我是从意大利前任总理朱利亚诺·阿马托开始对戴老式眼镜的人感兴趣的。从那以后，我就很喜欢那些戴着

老式眼镜的男性。结束留学回到日本以后，我在同人志上创作了以戴着老式眼镜的绅士为题材的作品。那就是《天堂餐馆》的雏形。

——在小野夏芽老师的作品中，很少以女性作为主人公啊。

以年轻女子为主人公，或者以恋爱为主题，这些都是到现在为止我还没有挑战过的领域，所以我有意识到这一点来进行创作。在我还在为同人志作画的时候，因为没有主人公的原型，我总是为应该塑造什么样的角色而苦恼。这个时候，在漫展上给予了我很大帮助的一个朋友建议我以女性为主角，于是奥尔加这个角色从同人志时代就开始登场了。

在《天堂餐馆》中，因为是从一开始就确定了故事的框架以及长度，所以一直是遵循着计划在进行创作。但是在途中脑中又浮现出了另外一个构思，后来我就以这个构思为基础创作了《GENTE》。

——这些作品有很多个性鲜明的角色登场，在其中您最喜欢哪一位呢？

虽然我对每一个角色都很喜欢，但是在同人志时代我一直以费利奥为主人公，所以我对给他的感情更加深厚一些。此外，我还非常喜欢鲁奇安诺。我对谢顶的男人很没抵抗力（笑）。

——这个回答还真是出乎我的意料（笑）。那么在小野夏芽老师看来，老式眼镜的魅力又在哪里呢？

我自己也考虑过为什么喜欢老式眼镜这一点……可能是因为对已经习惯的审美感到疲劳的缘故吧……坐着电车回

《天堂餐馆》（太田出版）封面

《GENTE~餐馆的人们~》（太田出版）第2卷卷首插图和封面

家的那些中青年上班族们，戴老式眼镜与不戴两者之间对疲劳感的表现相差很远。可能是因为气质不同的缘故吧。即使是戴眼镜的方式，我也有所区分。比起把眼镜直接架在眼睛前，我更喜欢稍微向下垂一点的佩戴方式。因为这样眼神可以从眼镜框上方射出来。比方说，东国原知事的眼镜佩戴方法就是最理想的（笑）。现在，在日本媒体上出现的戴老式眼镜的人中，他可以算是最有代表性的一个了。

——被这种老式眼镜的魅力所吸引的读者也很多啊。

在我们向读者们征集的阅读感想中，有很多读者在来信中写有"我非常喜欢克劳迪奥"等对某一个角色表达喜爱的心情。得到读者们这样的肯定我感到非常高兴。

● 描绘联系人与人之间的纽带

——在小野夏芽老师的作品中，很多都是以意大利为舞台的。可是正在《月刊IKKI》上连载的《江户盗贼团五叶》（小学馆）（以下简称为《盗贼团》）中背景舞台搭建在了江户。

在这部作品中我本来想以拐卖组织为主题进行描写的，背景舞台是搭建在意大利还是日本着实费了我一番脑筋。后来想到我以意大利为背景的作品实在是太多了，所以这一次就把舞台搬到了江户。

——为什么是江户呢？

与喜爱意大利才把舞台设在意大利一样，我是因为喜欢江户才将其设为背景的。我很爱看时代剧，《水户黄门》、《鬼平犯科帐》等，都是我从小学时代就开始看的作品。

如果把舞台设在意大利的话可能最后作品的感觉就完全不一样了。一边描写被拐卖者的故事一边展现拐卖者的情况，《盗贼团》是一部以拐卖组织成员为中心描写友情的一部作品。

——不仅仅是《盗贼团》，小野夏芽老师的作品都是以"人际关系"为着眼点展开描写的吧。

是这样的。可能是我的所见所闻对我的创作也产生了一定的影响。在时代剧中有很多有关义理人情的内容。此外，我还很喜爱《Hill street blues》等美国的警匪片，故事本来是单向的，但是我喜欢在其中加入恋爱、家庭等各种各样的元素。无论是在看别人的作品还是自己创作时，我都特别喜欢留意人与人之间的关系。

——这么说来，您也经常看电影吗？

在十多岁的时候经常看，不过在20岁以后就没怎么看过了。每年也就是参加意大利电影节时才会看看电影吧。

这对我现在的创作还是有一定影响的。看到电影中的经典台词时，经常会有把这些台词移植到自己漫画中的想法。有时也会觉得遇见这样的台词是一件很不好的事情。

——在《盗贼团》中最喜爱的角色是谁？

是松吉。他在第3卷中是主角。这期的扉页设定本来是黑白的，但是当出版社要我改成彩色的时候，我毫不犹豫地就选择了松吉做主角（笑）。平常我更愿意画主人公政多一些，但是这个时刻我只想画松吉。

但是因为他并不是一位非常显眼、非常重要的角色，所以即使我从一开始就非常喜欢他，但因为剧情的需要也不能增加他的出场次数。因此他在第3卷当了一回主角后就渐渐淡出了。在作品中出现的各式各样的人物都有喜爱的地方，我在创作的时候都是竭力去保护这些地方不被破坏。

——有没有将自己的感情迁移到登场角色身上？

基本上没有，因为要更加客观准确地描绘人物。

《江户盗贼团五叶》（小学馆）第1卷1话扉页图

——这么说来，我感觉您和漫画之间存在着一点距离感啊。在作品中的人物之间也没有特别近的关系吧。

虽然刚才我说过很喜欢描绘人际关系，但是在《盗贼团》中确实没有"为了你拼命"这样很热烈的感情。感情不是通过语言表达出来的，而是通过对方动作解读出来的。我所喜爱的是，即使一句话不说也能够互相理解这样的关系。

——在小野夏芽老师的作品中对白非常少，很多部分都是用表情等方式来表达的。这一点也是您特意安排的吗？

是的，我很喜欢这样的表达方式。我认为不通过对白，而是根据故事的进行和角色的性格来传递信息，这样的方式是最好的。为了能够很好地理解作品的世界观，在作品的起始部分用来说明的台词会比较多一些，随着情节的发展，台词会渐渐地变少。

——不是读漫画，而是看漫画……真的是有一种看电影的感觉在里面啊。

在电影中镜头切到人脸的时候会有音乐伴奏，这个时候就算是没有台词也可以表现出当时的感情了。我非常喜爱这一点。

——原来如此。那么在刻画人物的时候有没有需要特别注意的地方呢？

在《盗贼团》中新近登场的银太，有着我至今为止从来没有创作过的任性小孩性格。起初我还就什么时候让他登场

思考了一段时间，结果在第1话的扉页插图上他就出现了。

作为我个人而言，不喜欢在已经完成的集团中中途加入一个角色，所以我在刻画银太时是抱着一定不能讨厌他、尽量去接受他的心态创作的。

● 形成独特绘画风格的方法

——您的创作是如何开展的？

以《盗贼团》为例，首先要与主编进行讨论。每一回，特别是每一卷，之前都要决定好在什么地方结束。其他的地方讨论得就不是很细致了。故事情节方面也不是每次都要进行讨论。在连载开始前的讨论中我们会确定作品的大致构成以及到最后一卷为止的流程。当然，大结局也要在事先就构思好。

接下来就是分镜头绘制作业了。每一次都是前后3话一起创作，这样作品的整体性会更强一些。总之就是先画完分镜头，然后通读一遍改正不满意的地方。在分镜头作业时会为人物加入一些很细的表情，画完的分镜头可以做底稿直接上色了。

——插图是如何绘制的呢？

在绘制彩色插图的时候，一般先用Photoshop大致地确认一下要画的东西，然后把不喜欢的地方一点点删去。如果删得过多还要重新画，反复重复这一过程，一直到对画出的

《江户盗贼团五叶》（小学馆）第3卷第19话

《江户盗贼团五叶》
（小学馆）第1卷第7话

《江户盗贼团五叶》
（小学馆）第1卷第3话

每一根线条都满意为止。这道工序非常耗费时间，所以经常会在截稿日临近时感到很窘迫。

——您是从什么时候开始养成了这样的创作习惯的呢？

是从在漫画论坛上创作的时期开始的。当时我是用鼠标来绘画，但是在绘制很细小的线时，不管怎么画都显得不是很精细。所以只能先画粗一点的线，然后再一点点地修改了。从此养成了这种绘画习惯。

——全都是用CG来创作的吗？

对于黑白的画稿，我会在绘制人物之前先进行一下模拟。绘制用的笔是圆头笔，墨水我选用的是美术用液胶。

——您现在还承担着连载的任务，是不是在日程方面很紧张啊？

在创作《盗贼团》的时候，因为我提前把分镜头都给画好了，所以时间还是有一点充裕的。只不过，因为各种漫画的截稿日在身后逼着，所以需要自己给自己制定很严格的日程并且执行它。经常有人说我创作的速度很快。这是因为我认为早一日完成，回过头来检查的时间就会多一些。

在我空闲下来的时候我会和朋友一起出去吃饭来放松心情。此外我还喜欢浏览自己喜欢的政治家的网站，或者在网上搜索一些很有意思的图片。

——今后有没有特别想创作的题材？

我希望把我所积累下来的东西变成作品展示给大家。说到底我想创作的作品还是我自己很喜爱的那些东西。

《Danza》（讲谈社）收录作品CRNICE 6搭挡 卷首画

——最后，请您对我们的读者说几句话。

我自己很幸运地得到了创作喜爱题材作品的机会，所以我认为，能够获得这样的机会时一定要好好把握，这会给你带来很大的帮助，无论是在创作时的灵感还是心情方面。此外，要在漫画以外吸取各种事物的营养，丰富自己的知识积累，并将其活用到自己的作品中去，这样就可以创作出让人兴奋的作品。不过，首先让自己感到兴奋是最关键的。在生活中要时刻向自己传达这一信息。

小野夏芽作品情报

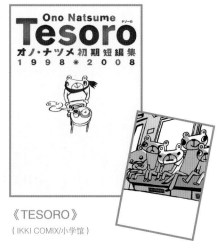

《TESORO》
（IKKI COMIX/小学馆）

收录了从1998年开始的作品的初期作品集，可以看出与现今完全迥异的画风。

"因为我在同人志上经常创作一些长篇作品，所以选取了其中一些就算没读过原作也能看懂的作品。TESORO是宝物的意思"（小野夏芽）

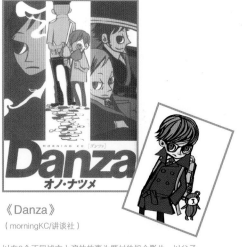

《Danza》
（morningKC/讲谈社）

以在6个不同城市上演的故事为题材的组合影片。以父子、兄弟、恋人之间的感情为中心，是小野夏芽的第一部短篇作品集。

"在人与人的关系当中我最喜爱的是父子关系。这部短篇集所描绘的中心就是这一关系。"（小野夏芽）

《天堂餐馆》
（FXCOMICS/太田出版）

以一家聚集了很多戴着老式眼镜绅士的罗马餐厅为舞台。有很多个性鲜明的绅士，比如看上去很好色其实很温柔的克劳迪奥、喜欢嘀咕的蒂亚诺、阳光的欢乐气氛制造者维特等角色在本作中登场。

《GENTE~餐馆中的人们》
（FXCOMICS/太田出版）

《天堂餐馆》的外传系列。背景是有着美味料理和无可挑剔服务态度的餐厅"熊的小屋"。在作品中对店员以及客人之间心灵的交往做了描绘，是一部很让人感动的作品。

《江户盗贼团五叶》
（IKKI COMIX/小学馆）

胆小的浪人秋津政之助把偶然相遇的弥一当成了心灵的依靠。但是，弥一其实是以拐卖人口为职业的"五叶"贼中的一员。在不知不觉间成为"五叶"一员的政之助对这一组织成员的过去开始了细致的调查。

《LA QUINTA CAMERA ~时尚五号房~》
（IKKI COMIX/小学馆）

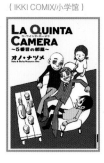

街边咖啡店的主人马西莫、流浪歌手卢卡、漫画家切雷、口无遮拦的卡车司机阿鲁4个人在一个屋檐下开始了生活。该作品描写了他们与住在第5号房间的留学生之间的温情生活。

《not simple》
（IKKI COMIX/小学馆）

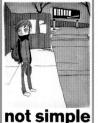

作家吉姆偶然遇到了一个不可思议的青年伊安。这个少年第一次见面就把吉姆当成亲人，想要与他生活在一起。本作中登场人物的命运复杂地交织，人生大戏如同戏剧般的上演。小野夏芽的震撼之作

《COPPERS》
（morning2登载/讲谈社）

引用小野夏芽自费出版的作品《I've a rich understanding of my finest defenses》的世界观，以NYPD（纽约市警）为主角的一部作品。

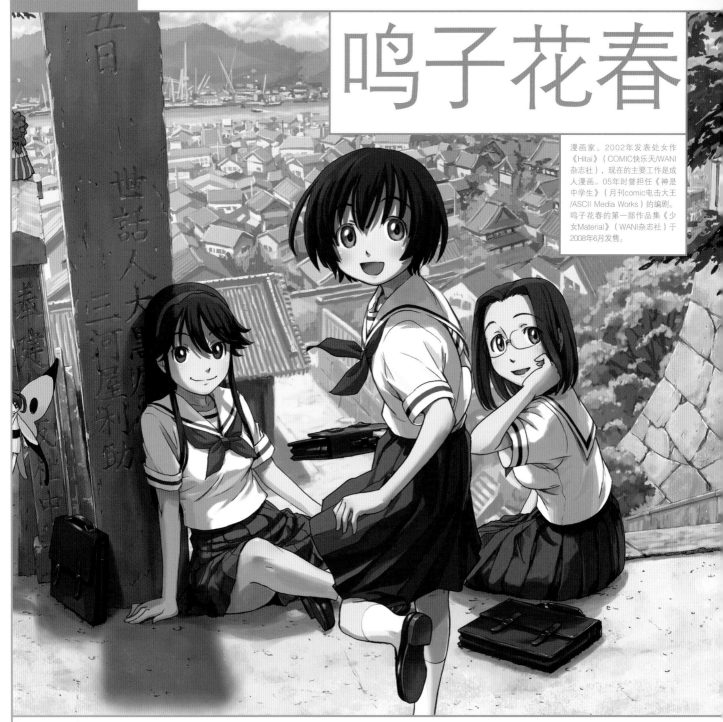

鸣子花春

漫画家。2002年发表处女作《Hitai》（COMIC快乐天/WANI杂志社），现在的主要工作是成人漫画。05年时曾担任《神是中学生》（月刊comic电击大王/ASCII Media Works）的编剧。鸣子花春的第一部作品集《少女Material》（WANI杂志社）于2008年6月发售。

《神是中学生》（ASCII Media Works）第1卷封面

鸣子花春访谈

● 漫画的独特吸引力

——以成人漫画为中心活跃在漫画界的鸣子花春老师刚刚发行了第一部单行本《神是中学生》。您对将动画片改编成漫画有何感想？

我是介于角色原创羽音TARAKU和角色设计千叶崇洋之间的感觉来描绘的，并不是突然冒出来的想法。"80年代的少女"的主题也与我的创作风格比较接近，画起来要容易很多。

在把动画片改变为漫画时，如果保持原作故事情节不变的话，对于已经看过动画片原作的人来说，就没有什么新鲜感了。这时需要再创造出一些有趣的情节加入漫画中，使漫画产生一种全新的吸引力。

然后考虑到登载杂志的情况，在重视情景和气氛的同时，还要兼顾到角色的可爱和妩媚来描写。

——您的作品集《少女Material》也于6月份开始发售了。这里面又会有什么样的内容呢？

主要是收录了一些短篇的黑白作品。和近期的彩色作品比起来，初期的黑白漫画占了这本书中的大部分页码，对那些期待着全彩作品的读者们真是抱歉了（汗）……在这里面，有我从出道至今各个时期的作品，有些还比较拙劣。不过，对我过去的作品感兴趣的，或者喜爱原创短篇作品的读

鸣子花春作品情报

《神是中学生》
（电击comics/ASCII Media Works）
原作：Besamemu-tyo

一个普通的中学生一桥友里惠，有一天突然间变成了神！以环境优美的濑户海滨的小镇为舞台，描写了主人公友里惠等人掀起的一阵阵波澜。全部两卷得到极大好评。

《少女Material》
（WANImagazine社）

粉丝们热盼已久的鸣子花春成人漫画作品集，书内收录从出道至今的多部短篇作品。

《神是中学生》
（ASCII Media Works）第2卷封面画

者还是一定要看一看的。

封面插图、装订和纸质都是经过反复考究，相信读者们会在这本书中找到自己喜欢的内容。

——听说你的新作也已经开始创作了？

是的。对仓田英之先生原作进行改编后的作品预定将于2008年7月开始在《月刊comic电击大王》上连载，请大家一定要赏光看一看。

其实到目前为止我还没有想出书名来呢（笑）。※指到接受采访时为止。

●最喜欢勾画轮廓

——您在创作时是用什么工具？

在稿纸上作画时我使用0.4B的铅笔、日高的G笔、Kaimei的墨水笔、PILOT的HI-TEC-C·0.3/0.4圆珠笔。

在绘制彩色作品的时候我使用PhotoshopCS3来绘制。

——彩色漫画和黑白漫画有什么不同呢？

在画彩色漫画时因为很费时间，所以页数很少，在绘画时重点放在活用彩色优势的画面表现力和构成上。画格也要相对而言大一些，这样在两个画格间就要有省略的部分或者不得不尽快展开的部分。相反，黑白漫画的页数会多一些，与彩色漫画比起来在故事情节的展开方面有很大的余地，在心情描写方面可以投入更多的笔墨，这些都是黑白漫画的优点。

——您是以什么样的流程创作漫画的呢？另外最喜欢做的一道工序是什么呢？

画彩色漫画的时候首先要绘制轮廓，再用铅笔勾线，然后用扫描仪扫描入电脑后进行修补。接下来就是使用Photoshop进行作业了。作画时间根据内容的不同也会有差异。草稿1天，轮廓1~2天，勾线1天，上色1~3天。在绘制黑白漫画的时候，先将情节写下来，然后分好格，开始画轮廓，接下来在格中作画。这是非常普通的漫画画法。一般1个月的时间可以完成二十几页漫画，在这之中画轮廓是最花费时间的。如果轮廓没有画好的话在绘制时都无从下笔，相反如果轮廓已经很完美的话在绘制时也会省事很多。我最喜欢的一道工序就是在纯白的画纸上用Karasuro（一种制图用的特种笔）来绘制轮廓。在完成之时漫画整体就相当于已经完成一半了。

——您对色彩的使用非常纯熟，在这一点上您有什么诀窍吗？

需要考虑到自己想要用什么样的方法来表现物体之间的距离感和他们之间的层次感等诸多方面，然后再选择适合的颜色。

——今后想要再挑战什么题材呢？

我想创作表现日常生活的料理漫画，此外虽然我不太会玩，但是我对创作麻将题材的漫画很感兴趣。

——最后请对我们的读者提一些建议。

如果想要靠画漫画养家糊口的话，那就把乱七八糟的事情先抛在一边，集中精力来作画。希望大家都能够铭记这一点。

山下知子

漫画家。出生于5月9日，2005年发表处女作《神的名字是夜》（comic dandan/Mediax）。以精细的画风、独特的作品而享有盛名。现在《BGM》（东京漫画社）和《B-boy》《B-boy gold》（Libre出版）等杂志上发表作品。

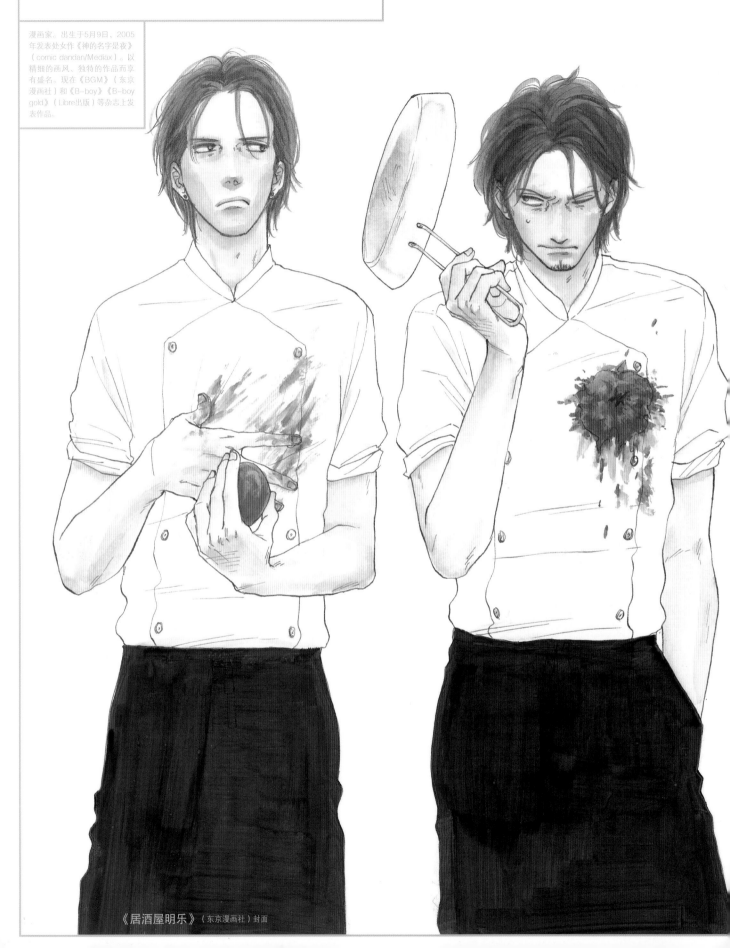

《居酒屋明乐》（东京漫画社）封面

山下知子访谈

●萌大叔那是当然的！

——首先，请介绍一下您是如何走上漫画之路的？

在小学生的时候以《蝴蝶结》和《好朋友》为主，我几乎没有遗漏地读了所有的漫画。中学时代经常去书店，只要是和悬疑或青年杂志有关的书基本上都读过了。

——有没有印象很深刻的作品呢？

我很喜欢在高中时代读过的石原理老师的《溢满的水池》这部作品。此外还有《现视研》，里面有些台词，给我留下了很深的印象。

——您是从什么时候开始画漫画的呢？

很小的时候经常涂鸦，认真地开始画漫画是到了20岁左右的时候。一开始画的漫画，可能是二次创作的同人志之类的东西。因为也没什么太多的知识，就一边问御宅族的朋友一边创作。到现在我还没有给任何人看过我那时画的东西，大概就是从这个时候我养成了表达和交流的能力吧。

可是，当时并没有"因此就当一个漫画家吧"这样的想法。不过就我自身而言也很难想象自己在公司上班的场景。虽然在我若干的职业选择里面有漫画家这一选项，但并没有特别强烈的成为一个漫画家的愿望。不过，在我把漫画投到杂志社后命运替自己做出了选择。之后我连续获得了几项漫画大奖，接着我就接到了创作漫画的邀请，从此就走上了漫画家之路。

——在出道后的第一部单行本作品是《居酒屋 明乐》吧。

虽然我很喜欢这一题材，但是创作自己很萌的作品的机会却很少。这个作品因为是以大叔为主人公，所以给人以一种新鲜感。但是对我个人而言这个内容很普通，没有什么特别的。

无论创作什么作品，有一点都是相同的，那就是一边想象角色如果怎么怎么做的话心情就会怎么怎么样，然后把这个想法落到纸上。我对于那些很好看、很引人注目的人并不是太喜欢。我所萌的是那些日常生活中随处可见的普通人。

描绘这样的作品其实非常有意思，但是我的想法更多的停留在现实中。比如在被告白的时候，像"其实我也不讨厌他"之类的反应是很普遍的。这一想法很容易就会从目光中泄露出来。

——不仅仅是这部作品，在山下知子老师的作品中角色的定位总是没有一个明确的界限，可以解释一下这一点吗？

这个评价我经常听到。在现实世界里，其实并没有对这类人的定义。但是在我心中，是想明确地把他们给划分开来

《恋爱心情中的黑羽》（东京漫画社）封底

《居酒屋 明乐》（东京漫画社）封底

山下知子作品情报

《居酒屋 明乐》
（MARBLE COMIC/东京漫画社）

愣头愣脑的居酒屋店长明乐和对它有好感的帅哥店员鸟原之间的爱情故事。两个人周围开朗的店员们也都很有魅力。对于最近看腻BL、大叔控的人来说务必要看！

《Touch Me Again》
（B-boycomics/Libre出版）

7年前有过交往的远田和押切。互相之间都不知道对方想法却一直装作关系很好的两个人。包含了各种各样爱的形式，充满了独特想法的短篇作品集。是粉丝们必须拥有的一本书。

《恋爱心情中的黑羽》
（MARBLE COMIC/东京漫画社）

"希望能被你鞭打"，两个受虐狂在互相爱恋的同时还有着这很奇怪的性癖好。在他们中间又存在着怎样的联系呢？除了题作外，本书还收录了6部短篇爱情故事。

的。只是，我认为还是让作者自己来判断比较好，到了后来我的想法就变成了让两类人变得浑然一体，分不出谁是谁了（笑）。

就我个人的喜好而言，让在社会上地位更高一些的人处于被动一方是比较好的。我很喜欢看到这些人处在劣势时的样子，以及被虐待时的惨样。

——其他被收录的作品又是怎样的呢？听说那里面会有胖乎乎的男人登场。

这正是我的萌点所在！在同类作品中以胖男人为萌点的作品几乎没有。我希望给读者们传达"胖男人其实也不错"这一观点（笑）。所以那些精彩场面也细致地给予了刻画。相较女性们所喜爱的男性而言，我对在现实生活中受到男性喜爱的人更加萌一些。这些男人在我的作品中就是最大的萌点所在。

● 我希望给漫画带来一些改变

——对于单行本的第2弹《Touch Me Again》您怎么看？

这部作品当初是只有8页的超短篇作品。这次给它加上了很多内容形成了续集。此外编辑部的人还邀请我继续创作下去，所以现在这部作品变成了一部连载。

我对于这个故事做了随时可以继续也随时可以结束的准备。虽说如此，但是并没有一个很完整的框架。不过如果在一个被规定死的框架中创作的话，那么就会被局限在这个框架中，从而浪费了自己积累的大量素材。这样思路就会停留在脑中那些形不成故事的萌的情节上。

不仅是这一部作品，在创作任何作品时都会有"要是这样设定就好了"或者"要是有这样的一个角色存在就好了"

这样的想法。如果不把自己的思路落到纸上的话就无法知道自己是不是能够把故事情节归纳起来。如果不把一个故事写到最后就无法知道这个情节能不能够成立。

——在这个单行本中您最喜爱的作品是哪个呢？

我最喜欢的是《屏住呼吸》，因为我很喜欢那个可爱的主人公。然后是《candy lemon peel》，这其实是有关"柠檬汁"的故事（笑）。里面有表现搞笑艺人把自己的汗作为"果汁"的情节。因为我也经常出汗，所以我总是说"这不是汗而是果汁"（笑）。以此为契机，我想如果把汗换成泪水的话是不是会更有趣。我希望描绘在很严肃的场合流泪时说出"这是果汁"这样的场景。然后我就开始考虑主人公的名字，我的朋友就给我提议说草莓这个名字不错（笑），但是我没有采纳他的意见，而是使用了lemon这个名字。此外还有在爱情故事中勇敢引入幽灵的那部作品我也很喜欢。

——《恋爱心情中的黑羽》所收录的作品当中，还有一些以家族为题材，以及从姐姐的视线来描写的作品，可以对此做以说明吗？

这些对我而言都是很自然就想出来的作品。主编还问过我"这样的作品登在一般杂志上没关系吗"，其实就是不想采用这部作品。

至于说带来一些改变其实不如说是"给相爱中的人们更多的空间"。其实，自己的能力有限也是原因之一……那些王道作品已经有很多了，但我就是创作不出那样的东西，所以只能另辟蹊径。我总是被人指责至今的作品中没有一部纯正的，但其实我并没有让读者们产生"这部漫画一点儿也不像啊"之类的想法。

——那么对于《恋爱心情中的黑羽》这部作品您又怎么

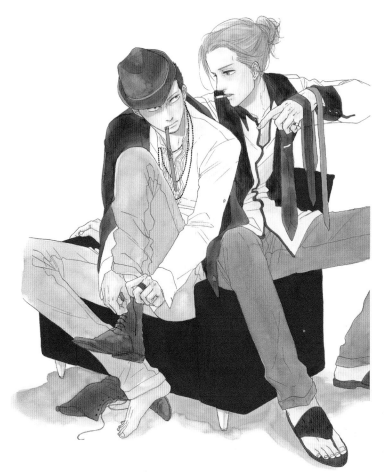

《Touch Me Again》（Libre出版）封面画

2007年11月10日发行的《青春说明书》（东京漫画社）

看呢？

这部作品的创作真的是非常的难，特别是对白的选择。虽然想要表现的东西在脑中已经有了一个大致的轮廓，但是真正把这些构思变为实际还是一个很艰难的过程。

——比起直接表达的台词而言，那些隐晦、值得人们细细品味的台词数量要多得多啊。

我喜欢编写对话。对说话时的节奏我也很在意。我笔下的人物经常是以俳句那种五七五的节奏来说话。因为我喜欢诗歌，所以在我的作品中人物的独白也常常富有诗意。不过在对话时还是会尽量使用一些比较现实的词语。比如说即使是在进行很认真的对话时，也会用非常通俗的方式来表达。我在创作过程中会不断地思考一个问题，那就是作品的主题如何用日常的会话来表达。当某句台词让我有"这句台词，平时有人说吗"这样的感受时我就会把它给枪毙掉。我会在漫画中让角色的对白一步步变得更酷。如果读者们在阅读过程中感觉不出这是一部漫画，那我的目的就达到了。

——正是因为描绘的都是真实的日常生活，所以山下知子老师在作品中植入了自己的感情对吗？

嗯……我当然希望能够引起读者们的共鸣。如果能做到这一点的话我会感到非常的高兴，此外能够勾起读者们的萌点，或者能够让读者们在作品中找到自己的话，我也会非常高兴。但是不希望读者们对角色有所偏袒。

以前，曾经有编辑对我说过"请在故事中加入拯救的情节"，但是我却不知道"拯救"指的是什么。无论如何作为读者，大部分还都是希望故事能有一个欢乐的结局吧。所以听到编辑的话后有一点不舒服……我在创作漫画的时候，角色的人格已经脱离出漫画本身单独形成了，所以在一部漫画结局的时候，其中角色的人生却还在继续。所以我不希望给

登场人物特别创造一个环境，也不希望植入过多的个人感情在里面。

比如说即使是一个非常悲伤的故事，但是在我看来就算一个欢乐的结局。正是因为描绘出登场人物人生中的一部分悲惨的事情，衬托出在他们还要继续的人生中美好的一面。在之后还有很多幸福、美好的事情在等着他们呢。

——接下来问一些有关《想要恋爱》的事情。现在您还在做BGM的连载是吗？

那个嘛，是什么都没有发生的故事（笑）。是空想中的恋爱故事。我喜欢有误会的故事情节，在互不交流的条件下隐藏着积极的东西。只要能够互相表达自己的真实感受的话关系会更加亲密这样的观点我不同意。比起那样的关系，我更喜欢创作互相不理解、背着对方做一些事而引起误会的、没有交流的作品。

● 身边的一切都是作品的素材

——在之前的作品中，最喜欢的场景以及人物都是什么呢？

我觉得《屏住呼吸》里的激情戏非常有意思（笑）。我很喜欢描绘女性角色，所以《恶党的牙齿》这类作品是我一直想去挑战的。作品描写的是在"年轻女孩子"和"上岁数的老男人"之间发生的故事。无论那算不算是恋爱，我都很喜欢。

说起角色，我还是最喜欢《屏住呼吸》里面的芥。他的性格非常的招人喜爱。

——在真实生活中有没有角色的原型呢？

我没有把本人直接作为原型使用的情况。一般只会把一个人的一部分取出来作为模板然后再想象出其余的部分来创作。在这些作为模板的人中很多在电视上出现过。

《BGM》Vol.6（东京漫画社）封面

B-boy新年手机屏保

《居酒屋 明乐》(东京漫画社) 封面画

　　说起把艺人当成原型这件事情，人们总是希望把偶像派明星作为角色的模板。比起这样的人来说我更喜欢把生活中的普通人当成素材。我走在大街上时经常会观察擦肩而过的人们并且加以想象。经常把想象出来的情节移植到我的作品中，所以我周围的一切都是素材。

　　我以前曾经在电影院打过工，电影院就是一个万花筒。我观察客人们的服装和言行，在休息时间里也经常会思考"那个人穿着那样的鞋，肯定是什么什么样的性格"（笑）。

●最重要的事情是让自己的想象驰骋

　　——您的漫画制作流程是怎么样的呢？

　　首先是构思故事情节，我不会写那些规规矩矩的情节。当脑中冒出有关台词和设定的构思时我就会立刻用小字记在记事本上。还会考虑一些场景。我在头脑中思考的时候，如果只使用电影这样的"动画"，而不是小说那样的"文字"的话，就不能成为漫画。即使不能直接使用，也可以从中提取出表情等有用的信息来。在脑中构思时也要尽量将语法变换为漫画的形式。

　　另外，如果这些用来构成故事的要素大体上齐全了，就可以进入绘画作业阶段了。绘画必须按照顺序一格一格来描绘。大概每隔2~3页就会考虑一下题目。因为如果不想好题目的话就无法进行下一页漫画的创作（笑）。比如说，如果一部漫画总共有24页，就需要在第10页左右加入让人感到惊讶的内容，在第16页左右进入故事的高潮阶段，在最后几页为这个故事结尾。漫画的构成基本上都是这样的。

　　——您的创作真的是非常的有计划性啊！

　　是的。我很难一边认真思考一边创作，所以我总是想到

哪儿就画到哪儿。只是在画的时候会考虑到故事的发展来决定情节的展开。其次，我会尽力避免重新画。最近我的日程很紧，所以我甚至都没有审稿的时间，我希望能够腾出一些时间来修改作品。如果从编辑部得到修改的指定，我会立刻这么做的。

　　——大概要花多长时间呢？

　　快的话24页的作品从构思到把情节展开大概需要一天的时间。但是如果在创作过程中卡壳了的话，就完全无法继续进行下去了。绘制草稿大概需要3~4天时间。

　　——最困难的步骤还是编写故事情节吧？

　　困难的点不同。在精神方面情节创作肯定是最辛苦的。但是这却是我最喜欢的作业。至于作画只是让肉体辛苦一些。我在绘画方面不是很擅长，所以不喜欢很细致的描写工作，总是希望这项作业能够早点完成。在我的心里，故事情节编写完成就是一部作品终了的标志（笑）。当然，我还是会尽量画出很美的作品的！这只是我的一个美好愿望……不过好像总是毅力不足（笑）。

　　——都使用些什么工具来作画呢？

　　所有的草稿我都会先绘制一个模拟稿。色彩方面我使用彩色墨水混合水彩。有的时候我也会用水粉颜料。我很讨厌浪费时间的工序，所以上色总是很快就完成了。不过我也确实不太擅长上色方面。就连我的学生都经常说我是"美术方面的色盲"（笑）。

　　绘制模拟草稿时我一般使用G笔和圆头笔。使用G笔可以勾勒出很细致的感觉。在绘制轻松明快的作品时则使用圆头笔。根据作品的不同我会做出不同的选择。

　　——在表现方法方面有什么特别注意的点吗？

　　在漫画分格方面，不会像少女漫画那么复杂，一般采

《Touch Me Again》（Libre出版）促销用POP

如果光去读漫画、画漫画，是绝对不行的。相比之下更为重要的事情就是拥有广泛的兴趣爱好。如果对一件事没有实际体验过，是无法对其精通的。知道的事情越丰富，知识就越充裕。

比起在漫画中驰骋自己的想象力而言，将目光投向实在的人们才是关键。现实世界中的每一个人之间都有着不同。在看到一群有着相同打扮的女子高中生时要观察他们的区别。比如袜子有一点不同之类的，然后再以此为出发点去探寻性格上的差异。就是这样观察一切事物，对一切事物展开联想。这样一来联想就会无限大地扩展了。

B-boy Gold（Libre出版）2007年8月号预告插图

用的就是横竖交错的青年杂志系的分格方法。虽然我也会考虑如何去分格，但是一般不会拘泥于某种特别的形式或者角度。也就是分个大概齐就满意了（笑）。我一直觉得我的整个创作流程还是比较高效的。

接下来就是对角色动作的处理了。我一般会注意让漫画中的动作像日常的动作一样自然。比如把在床上换衣服、一边走路一边穿衬衫、在洗手间洗脸这些很普通的一连串动作自然地展现出来。所以在我的漫画里拟声词有很多。特别是脚步声，"哒哒"和"嗒嗒"这两个声音在我的心里就有着很大的差异。

——今后有没有想要挑战的题材呢？

我总是在画男孩子，现在想换换口味，创作一些女性题材的作品。我很喜欢那些强势的女孩子。

——最后，请您对我们的读者提一点建议。

《恋爱心情中的黑羽》（东京漫画社）封面画

Nitro+

成立于2000年的Nitro+公司，是一个生产多种游戏和策划的创造型团队。主要致力于电脑游戏、用户游戏的制作，以及动漫、3DCG的策划、设计制作等多项内容。

《SUMAGA》Key visual

Deji太郎的访谈

●凭借Nitro⁺的力量超越

——Nitro＋成立的过程是怎样的？

最开始的时候，在18禁成人电脑游戏《Phantom-PHANTOM OF INFERNO-》（以下称为《Phantom》）研发期间，原本要以品牌名称Nitro⁺为其命名的，但在2000年还是更名为《Phantom》并发行，随后以Nitro⁺为名的公司也就成立了。

——能不能告诉我们，公司名字的由来是什么？

我个人对车子有着极大的热情，所以在考虑公司的名字时，曾经取digital（数字化）的"digi"部分和turbocharger（涡轮增压器）的"turbo"部分，合并称为"digi-turbo"。同样的，这一次我索性起了"Nitro⁺"这个名字（笑）。以Nitro⁺（硝基）燃料为引擎动力就会发挥出超强的马力。最初就是想要叱咤风云，形成席卷这个行业的风暴，所以才这样命名的。

——想要开发18禁成人电脑游戏的契机是什么？

当时，关于18禁成人电脑游戏我知之甚少。一个偶然的机会，接触到了一个详细了解它的员工。所以，才开始想要在18禁电脑游戏这样一个正处于市场成长阶段，而且富有魅力的创作空间里面牛刀小试一下。在那时，能够明白什么是"萌"的员工还不是很多，还一度认为Leaf所创作的作品《痕—痕迹—》不就是这种风格吗？我也曾经想过，在这个以故事性和世界观为主打的行业里，这样的作品会不会不被大家接受呢？

——除了18禁成人电脑游戏以外，也一定提出了五花八门的内容吧。

自从《Phantom》之后不久，便制作了18禁电脑游戏。但是当时觉得游戏不可以仅仅停留在游戏的层面，还想要在内容上添加一些故事的元素在里面。

在那以后，开始渐渐地放宽了尺度，并在2003年把《Phantom》转换成了PS2的模式。同年，《斩魔大圣》发行上市，在发行前的初级阶段又决定将其转换成PS2模式，偏向动漫化、戏剧化等方向，最终形成了媒体合成技术，以此提高知名度和拓展更广阔的活动领域和空间。

——是不是也树立了Nitro⁺CHiRAL这样的BL品牌呢？

小的时候因为很喜欢少女漫画的缘故，所以对BL也没有抵触和排斥。从那以后对BL漫画行业也有了浓厚的兴趣。甚至在公司里，很多男员工也会捧着BL漫画津津有味地阅读（笑）。所以，Nitro⁺公司也有这样的土壤去容纳他们。某一个时期，"很想要把Nitro⁺作品的趣味性和BL合为一体进行创作"这样的想法开始从Nitro⁺CHiRAL员工的心里萌发出来了，与Nitro⁺公司开始共同制作项目。

——树立了BL品牌引发了什么样的反响呢？

2005年发行的《咎狗之血》开始吸引女粉丝们的加入和关注，甚至她们还有人向亲友们强烈推荐Nitro⁺的作品《沙耶之歌》，在Nitro⁺中也是引起了很大的反响。

●想创作超越题材的作品

——今后的发展是怎么样的？

例如，与TYPE-MOON合作的《Fate/Zero》，在今后也想要不拘泥于题材和种类的限制，在更为广泛的空间中创作更加有意思的作品。当然，因为电脑游戏仍然是一个充满着多种多样机会和可能性的领域，所以我们还是会在这里倾注力量。

——新作品《SUMAGA》将要在夏天上市，看点又在哪里呢？

《SUMAGA》是以年轻的一代员工为中心所创作的作品。它是融合了至今为止Nitro⁺所未涉及的地方以及擅长的地方而成的作品。担任《月光嘉年华》脚本制作的下仓这一次也担任了《SUMAGA》的脚本创作，我认为他善于把握出场人物的表现，相信可以使读者乐在其中。

——最后，能不能送给那些想成为创作者的人一句话的勉励呢？

虽然Nitro⁺公司现在正在招募一些创作者，但是我个人认为，抱着"进入公司后再学习"这样的想法是不可取的。当然，学习是很重要的环节。但首先应该通过自学使自己拥有迈进专业人员大门的能力，这一点至关重要。我们想要陆续招募具备条件的人才。没有挑战就不会成就成功之路，所以希望年轻人在几经挫折和失败后仍然不要轻言放弃。

枪火相对的多朗和艾因（《Phantom》）

Digi太郎小简介

Nitro⁺公司的管理层代表。拥有从动漫制作到图书出版、玩具制造等多个行业的工作经验，同时也是连续策划制作畅销书籍的制作人。对车和枪支特别钟爱。

津路参汰访谈

●版权插图比动画更好?!

——开始在Nitro⁺公司工作的经过是怎样的?

从动漫专业学校毕业后,进入了动漫制作公司工作。从《新世纪福音战士》开始燃起了对漫画和插画的热情。当时觉得给动画杂志画版权插画是一件很帅的事情呢。想着到了动画制作公司就可以创作,但是,结果却与自己想象的完全不一样,充其量就是一个类似打工者一样的角色(笑)。可以说是彻彻底底地想错了。最终,在我处于不知如何是好的迷茫阶段,朋友介绍我去Nitro⁺工作,也正是这样的渊源,我参加了面试,成为了进入Nitro⁺的一个契机。

——在Nitro⁺你从事什么样的工作呢?

主要从事游戏人物角色设计,以及制作原画稿。在最新的美少女作品《SUMAGA》中,我也在做人物形象、建筑物,以及小细节方面等有关世界观的设计。

——那么,能不能给我们大家介绍一下制作的流程呢?

首先就是制定计划,然后把计划交给游戏监制和脚本监制,大家共同探讨商量,让人物形象更加丰满。一旦设计者做好了决定,并制作好草稿,下一步就是描绘活动CG了。不是简简单单地粗线条勾勒出草图就行了,而是把自己想要描绘的构想与游戏监制、脚本监制的指示相结合,绘制出分镜头剧本。完成草图后,最后一步就是去除白描的线条了。

——能不能告诉我们一些关于分镜头剧本、草图、白描

《Nitro⁺ LIVE MIX DVD》封面插图 "欧末小姐"

的知识呢?

在小小的方框中画好分镜头剧本,然后通过扫描用电脑进行处理,把最终经过处理的干净画稿打印出来。下一步,就是把分镜头剧本复写成草图。完成了草图之后,再次进行扫描,使用photoshopCS2来制作。用"刷子工具"重新修改草图,同时进行去除白描的处理。

——能不能告诉我们你最喜欢的制作工序和觉得最麻烦的步骤是什么吗?

构思分镜头剧本的过程是我最为享受的时刻。考虑故事中的场景是什么样子的,以及应该画成什么样子才是最合适的是一个很愉快的过程。

说到麻烦和头疼的制作工序,那就应该是完成草图以后,去除白描时的步骤了。因为事后回过头来看,要修改的地方实在太多,决定到底修改哪里,或是去掉哪里的时候,才是最最头疼的时刻吧。

——首次在《竜+恋(Dra+Kol)》中担当主要的原画稿制作,感觉怎么样?

感觉果然不错!在未完成作品之前,还常常会感到"真的很辛苦啊"。但是,从完成的那一刻开始,喜悦和成就感充斥全身,觉得这样的工作真的很好。

——请问一部作品大概需要画多少张草稿呢?

仅仅是一个活动CG就需要画100页以上。实际上,无论是设计还是细节的草图都需要300~400页的草稿。

——在工作流程中时间是如何分配的呢?

人物设计其实是与其他的工作同时进行的,很难说出准确的时间。如果非要说的话,大概要花费3个月左右的时间。分镜头剧本多的时候一天能产出20页左右。活动CG从画出粗线条的草图到最后去除白描为止,一天也就2页的样子。

●可爱的样子+迷恋机械情结

——在所设计的人物角色中,最喜欢哪一位呢?

《Gothic Lolita Fighting Sequence》这部3D作品中的"欧卡小姐",是我比较中意的。

——"欧卡小姐"的哪一点魅力吸引你呢?

可能是因为这个角色是我最开始辛苦设计出来的缘故吧。在那之后,自己也开始创作SD高达系列了。我本人非常喜欢横井孝二的插图,从很小的时候起就开始模仿。当时喜欢它的原因就在于"可爱的样子+迷恋机械情结"。我所创作的"欧卡小姐"是融合了机械要素和可爱萝莉要素的化身哦。

——"欧卡小姐"是不是你受到横井孝二老师的影响所创作的呢?是否还有其他的作家也对你产生了影响?

是的,应该说《KERORO军曹》的原作者吉崎观音老师和同属于SD高达时期活跃的创作家鸟山明老师都对我产生了影响。他们让我感受到了作品中可爱的人物个性的魅力。在原画稿制作流程上,大暮雄人老师的作品也起到了很大的参考作用。

●POP插画的走俏

——您在新作《SUMAGA》中担任角色设计和原画一职,在制作过程中有什么需要特别注意的地方吗?

尽可能地通过表情和用色来表现角色的性格。例如,作品中人物的基本用色是充满朝气的黄色。优等生Garnet是酷酷的蓝色。Spica则是领导者的红色,像火神一样(笑)。另外,披风也会根据战斗方式的不同在破坏方式上有所不同。

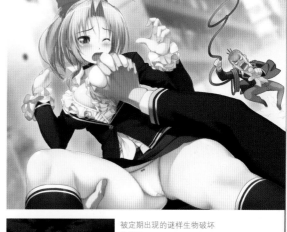

Nitro⁺向恋爱故事的挑战之作！

以色彩纷呈和流行元素，以及表情丰富的角色而著称的原画师津路参汰，与深受好评的作家下仓VIO强强合作！充满品牌效应且独一无二的，从"魔女VS谜样生物的战斗要素"和"学园恋爱喜剧"中蕴育而生的Boy Meet Girl之作，敬请期待！

被定期出现的谜样生物破坏的城市。

平日里无忧无虑率真热情的Mira，每次有了烦恼后就会发烧卧床不起。

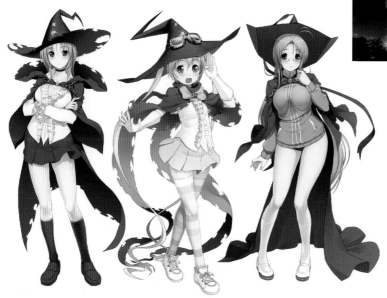

类别：ADV
发售日：2008年夏天
对象：18岁以上

《SUMAGA》官网
http://www.sumaga.net/

Nitro⁺官网
http://www.nitroplus.co.jp/

喜欢接近战的Mira的披风就破得很厉害，而相对的狙击手Garnet是远距离攻击型的，所以披风完好无损。

——您笔下的角色都有一双非常有魅力的腿。

谢谢（笑）。虽然属于比较变形的画风，但还是注意让她看上去显得有些肌肉。如果考虑过头了又会变成写实派，所以强调了其中柔软的感觉。

——这些描绘了魅力人物的插画的卖点是什么呢？

是流行元素。还有就是角色的外形。例如，3个角色穿上魔女服和脱掉魔女服时的外形都很不一样。

——您希望大家关注《SUMAGA》的哪个地方？

与Nitro⁺至今为止的作品完全相反，《SUMAGA》是彩色的且充满流行的氛围，希望大家能够得到大家的喜欢。对我们来说只是想要制作一部普通的美少女游戏，但很可能与一般意义上的普通又有所不同，这就是Nitro⁺的独特之处。

——我想《SUMAGA》的制作过程一定非常繁忙吧，您在休息日会做些什么来放松呢？

基本上来说我属于比较宅的那一类，所以也没有什么运动。但是会去买衣服啊看电影，或者去参观美术展来强制自己出门。

——请跟想成为创作者的读者们说几句吧。

素描和色彩的对比等基础技巧非常重要，在进入社会之前要好好学习来打好基础。另外，在学生时期要尽量多画一些，以尽可能多的东西为题材，丰富自己的内心和经验。因为一旦开始工作之后，就不会有这一类的时间了。最后，进入公司之后听取别人的意见也很重要，通过听取他人的意见会得到很多新的发现。

津路参汰

角色设计、原画、美术设计师。生于1980年2月9日。曾在动画制作公司工作，2005年加入Nitro⁺。在新作《SUMAGA》中担任角色设计和原画师。

JoyMax访谈

● 用户代表JoyMax

——JoyMax被称作是最强悍和最极品的广告宣传，请问您平时的工作状态是怎样的？

每天坚持学习化妆然后检查鼻毛！就干这些（笑）。这是开玩笑的，我的工作是考虑如何将Nitro⁺的作品推广给用户。

——在您看来Nitro⁺的魅力是什么？

异样的地方（笑）。虽然冒着风险，但还是坚持做自己想做的东西，所以总是充满了新鲜感，让人乐在其中。

——在活动中有很多机会与粉丝们近距离接触，他们的反响如何呢？

就像我喜欢Nitro⁺所以在Nitro⁺工作一样，粉丝们也是因为喜欢Nitro⁺所以才来参加活动的。说到这一点，其实我也是Nitro⁺的粉丝，算是粉丝代表吧。所以跟粉丝们谈起作品的时候就会没完没了。

——至今为止的作品中让您印象最深刻的是？

初期在Nitro⁺还不是那么有名的作品给我的印象很深。在《Phantom》的开发过程中还做过程序调试。当时还不了解程序调试是干什么的，只是问着"程序调试？感觉上很像攻击者，很帅嘛！程序调试是像程序设计一样的工作吗"，结果发现被骗了（笑）。后来在做程序调试的过程中吃了很多苦，不过同时也让我收获了很多，还感动得哭了呢。这也变成了我一定要将作品推广给用户的原动力。

像"因为有了你的存在，这个世界才没有变成无限的地狱"之类的有名台词，我至今记忆犹新。

——最近值得推荐的作品是？

2007年发售的《月光嘉年华》是Nitro⁺的作品中非常温暖的代表作。和以往Nitro⁺出品的游戏不同，它让人感觉到一股温暖的情怀。另外还有动画片《BLASSREITER》。担任这部作品脚本构成的是虚渊玄先生，3D场景中有一部分是由Nitro⁺的"polygon番长"团队完成的。刚才和"polygon番长"一起看了第8集，非常有趣，好久没有这么兴奋了。太激动了以至于还被人批评嫌我吵（笑）。不过这第8集的内容真的非常精彩，请大家一定要看。

——您作为用户代表有对某些作品提出过建议吗？

我经常提意见。有时候还因为我说得太离题而导致现场一片混乱（笑）。正是因为是我喜欢的作品所以才会有话想说。在实际的游戏制作过程中，经常发生前一个版本和后一个版本大相径庭的事情。

● 激情成就梦想

——今后想做些什么呢？

首先我要将自己认为有趣的软件一直持续做下去。作为用户代表，希望能够多做一些让用户感到高兴的事情，例如举办现场活动和Nitro⁺咖啡店等等。另外，我很喜欢贴纸，所以今后也想做一些可爱的贴纸以及T恤之类的。

——最后，请对想成为创作者的人提些建议吧。

两个字，激情。激情能够实现梦想。另外，虽然创作者容易看上去有些任性，但是那些自私任性的人并不是真正的创作者。所以，希望大家要怀着一颗感恩的心，只要不忘记感恩，我相信你一定会成功。

JoyMax
最强悍的广告宣传。喜欢打扮成自家公司发售的游戏里面角色的样子，担任营业的笨蛋cosplay广告人。他的言行举止常常令人目瞪口呆。最会哄抬气氛，同时也是最大的麻烦制造者。

Nitro+

作品信息

《Phantom INTEGRATION》

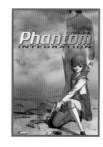

2004年11月19日发行。是Nitro+公司的处女作《PHANTOM OF INFERNO》的更新版。其中设定了周密的世界观和厚重的脚本设计。是有特色的18禁硬汉冒险游戏。

《吸血歼鬼》

2001年1月26日发行上市。取材于"变身英雄"和"吸血鬼",属于18禁暴力动作片的冒险系列。是一部挑战当时十分低迷的"吸血鬼"领域的作品。

《The Cyber Slayer鬼哭街》

2003年9月26日发行上市的《The Cyber Slayer鬼哭街》是根据赛伯班克的世界观所创作的真正的武侠动作18禁故事集合。这部作品是Nitro+公司放弃了选项,使用单线程故事的试验作品。

《斩魔大圣》

2005年8月26日DVD版的《斩魔大圣》发行上市。扣人心弦的3D图像表达,向我们展示了一个富有荒唐无稽的魅力的巨人机器人冒险的征程。本作已移植到PS2平台并动画化。

《沙耶之歌》

2003年12月26日发行上市。在噩梦中生存的年轻人遇见了一个少女,终于他的癫狂还是吞没整个世界。本作品属于惊悚悬疑的类型。

《Sabato锅——Nitro Amusement Disc》

2006年2月3日发行上市,是Nitro+有史以来第一部娱乐类型光碟。收录有小说文本游戏《竜+恋(Dra+Kol)》,RPG《戒严圣都》和STG《Nitro声音》3个迷你游戏。

《月光嘉年华》

2007年1月26日发行上市。以"美女与野兽"为概念,描绘了人与人之间交织的爱恨情仇以及物竞天择的故事,属于18禁冒险的纪实性类型。目前正在发行漫画版作品和小说版作品。

《续·杀戮的Jango-地狱赏金者-》

2007年7月27日发行上市,属于空想科学之西部大型武打冒险类型。1960年世界范围内掀起的西部片大热潮,本作品是模范借鉴西部片的一个案例。

《CHAOS;HEAD》

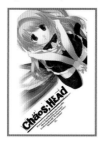

2008年4月25日发行,是一部Nitro+公司与音乐制作公司&客户游戏制造商"5pb"通力合作开发的作品,属于惊悚的悬念推理型作品。
(推荐15岁以上看)

《咎狗之血》

2005年2月25日发行上市,是Nitro+公司在2004年策划的BL游戏品牌"Nitro+CHiRAL"中发布的男同志系列。这部作品的问世,使迷恋Nitro+的女粉丝骤然增多。

直击Nitro+工作现场

现阶段,在Nitro+公司工作的员工包括脚本编辑6名,原画师9名,3D团队成员6名。开发(剧本创作和专业节目监制)10名、设计师2名,后期制作6名等,共计30多名员工在职。

正在制作新作品《SUMAGA》中的制图小组。

担当漫画《BLASSREITER》的3D场景制作的Polygon番长的小组工作场景。

机器人模特。

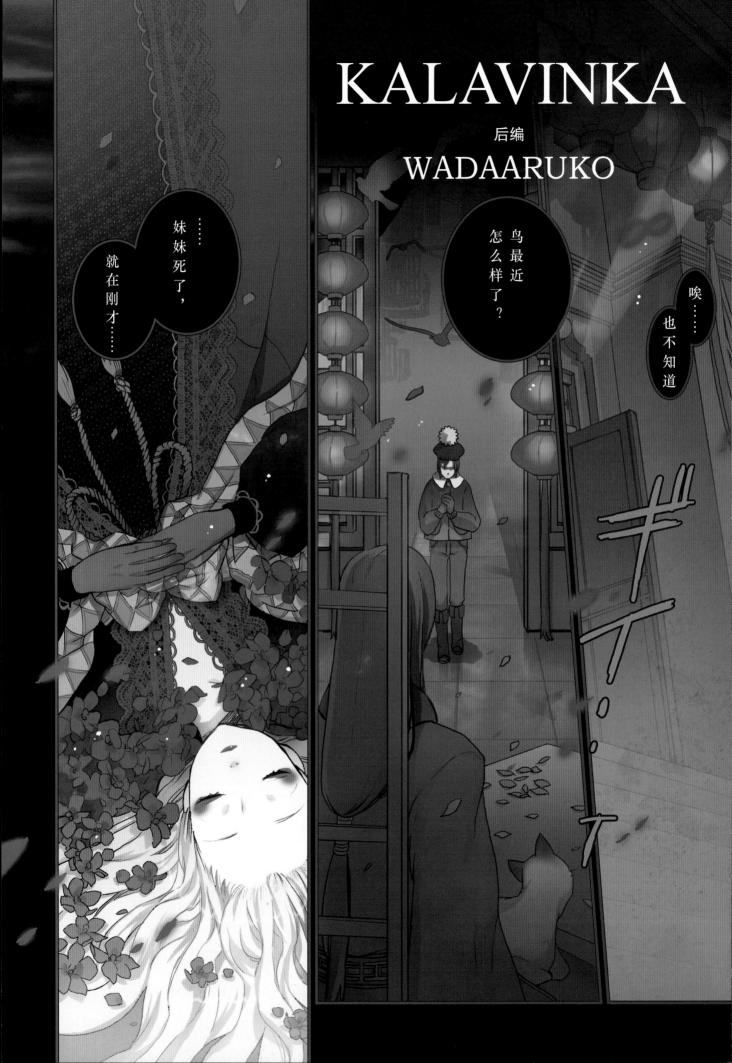

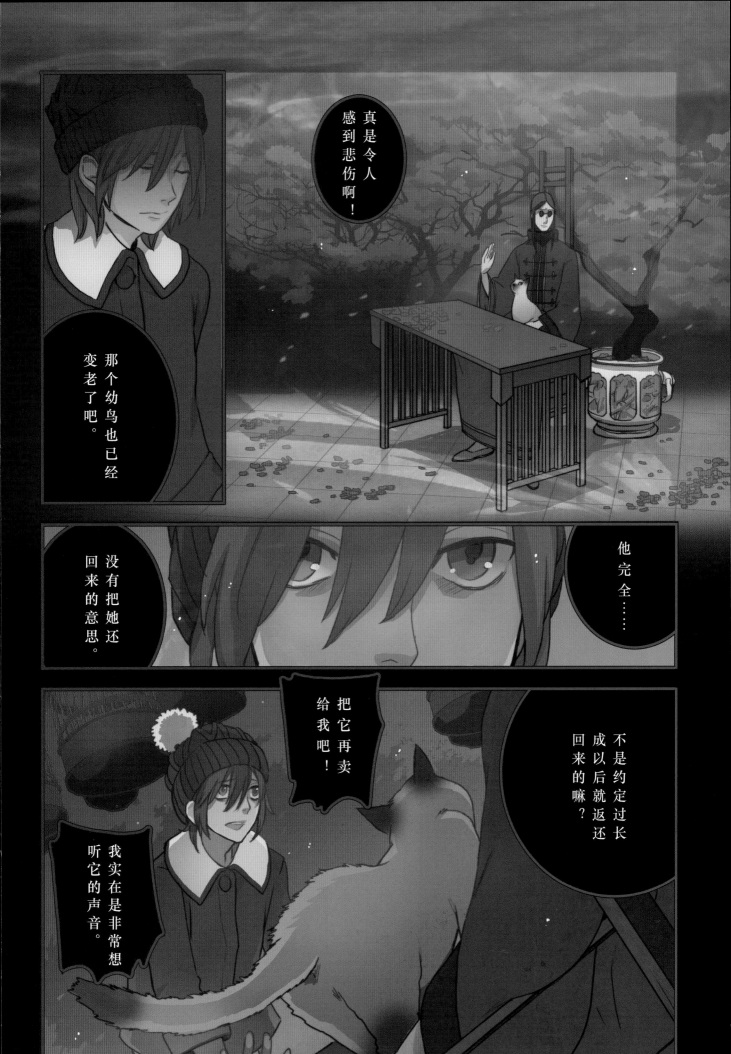

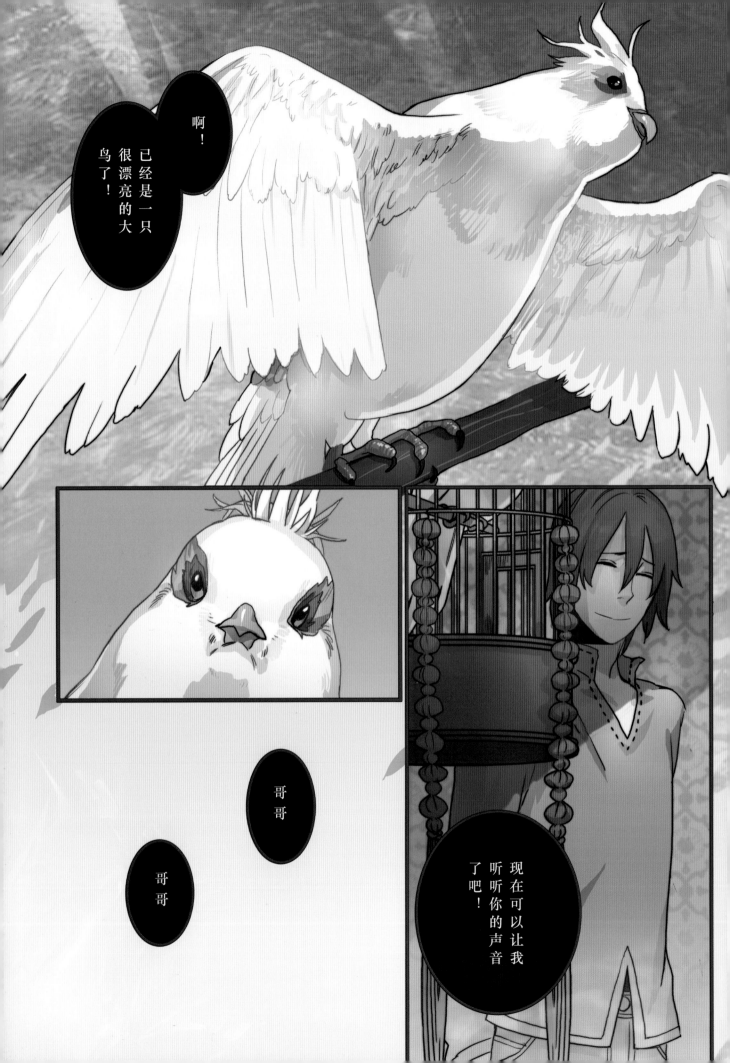

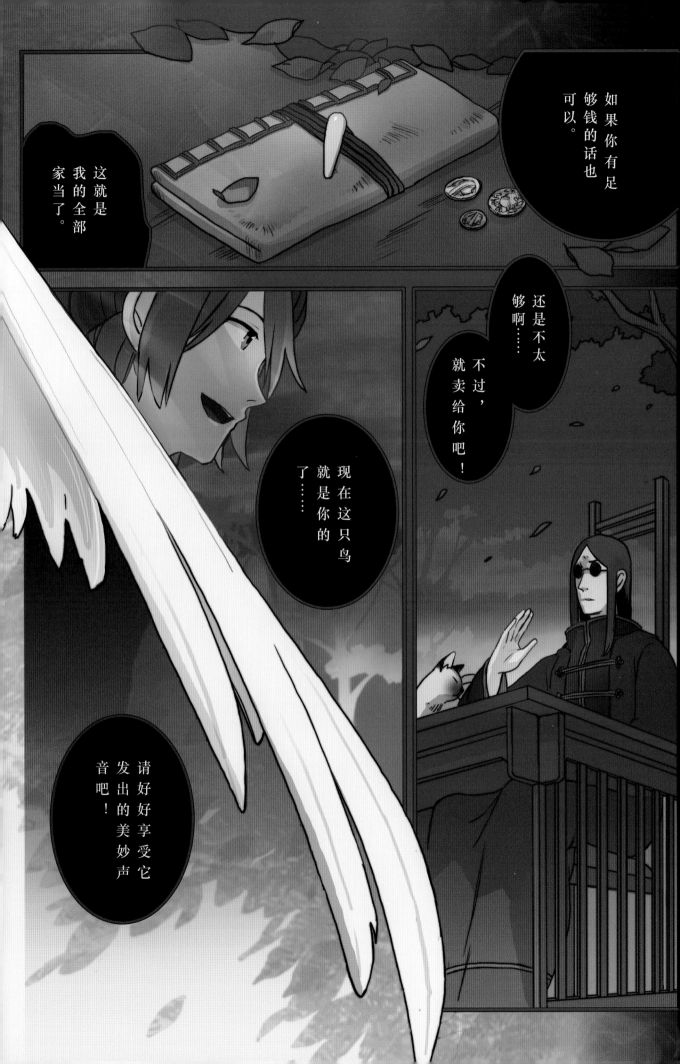

如果你有足够钱的话也可以。

这就是我的全部家当了。

还是不太够啊……不过，就卖给你吧！

现在这只鸟就是你的了……

请好好享受它发出的美妙声音吧！

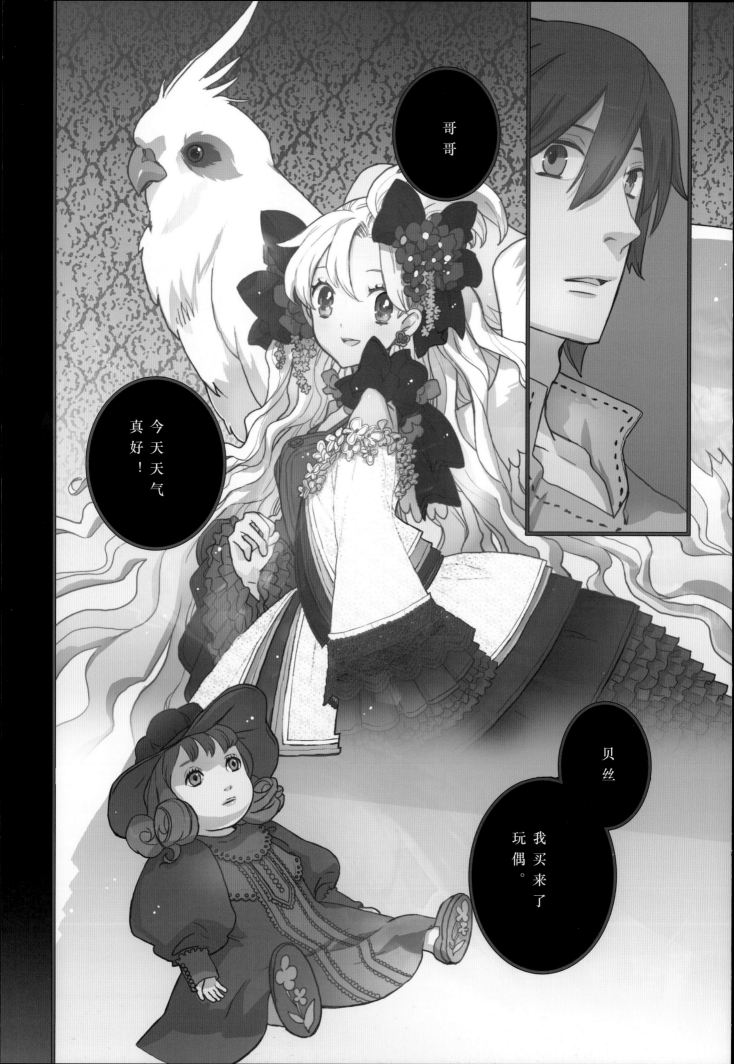

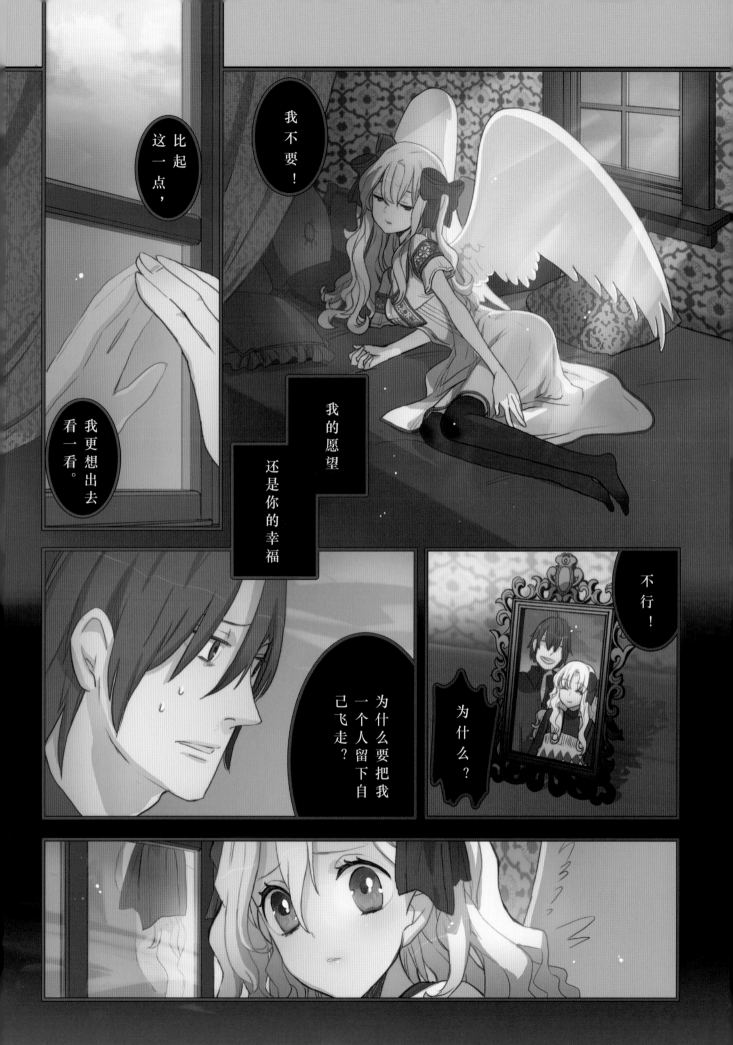

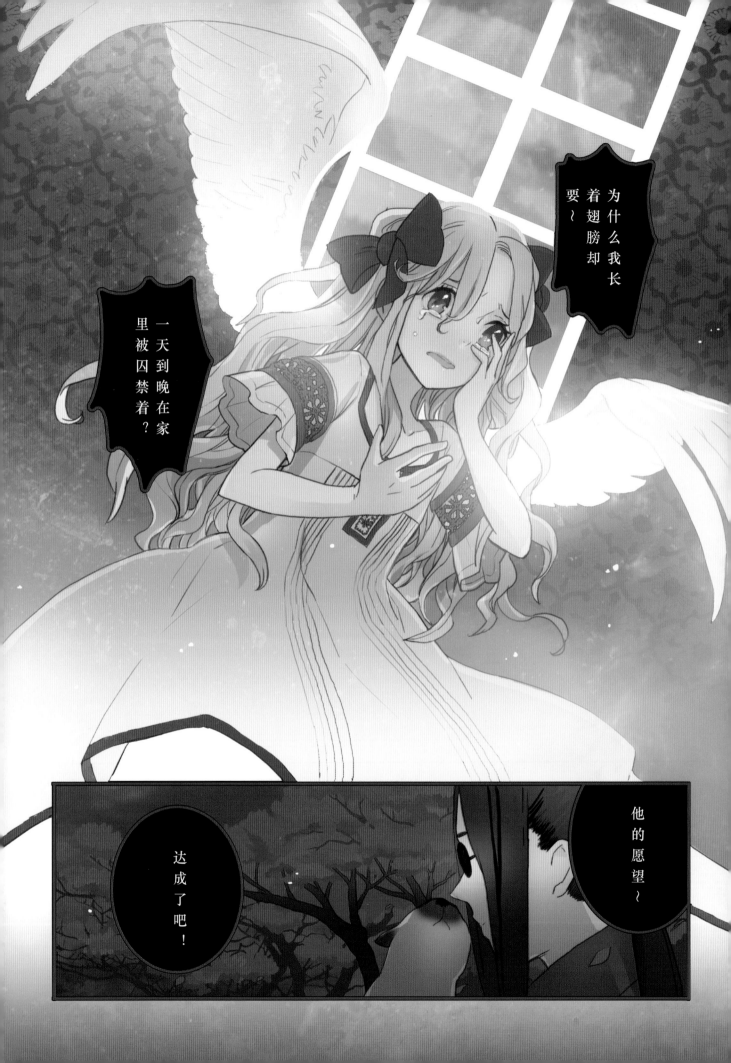

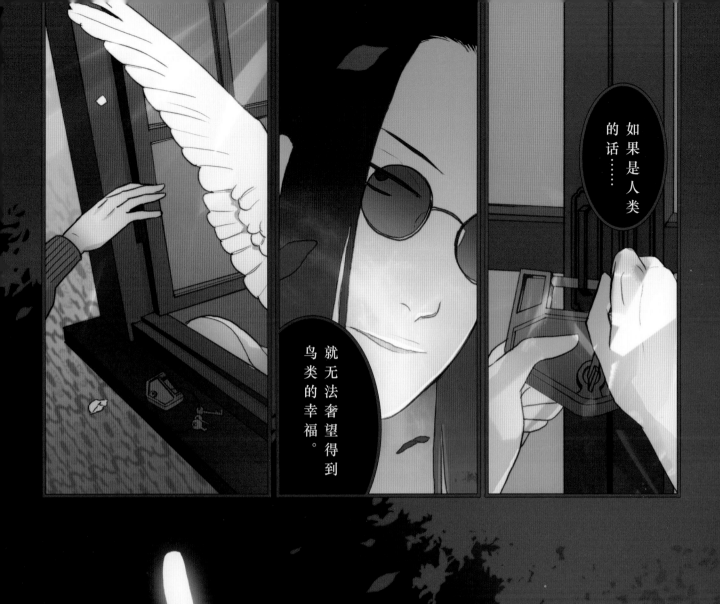

如果是人类的话……

就无法奢望得到鸟类的幸福。

现在快点展翅飞翔吧！

日本漫画名家的艺术世界系列

本系列丛书介绍了绘制漫画的各种最新技法。第一部主要介绍最新的色彩运用技巧；第二部从四个方面介绍漫画作品主题的表现方法；第三部为读者解答什么是素描，怎样提高素描技法与人物的表现技法；第四部介绍了成为一名专业漫画家的必备技能与要素。

日本漫画名家的艺术世界 1
如何成为职业画手

　　漫画画材的种类繁多，不同的画材具有不同的特性，其在漫画表现中的效果也有很大的差别。本书介绍了漫画技法中最新的色彩使用技巧。此外，还收录了名家访谈和名家的名作鉴赏，村田莲尔、HOSHINO LILY、放电映像、大暮维人、深田和香……将近期的超人气漫画作品尽收囊中，漫画爱好者绝对不容错过。本书附赠4开的彩色海报。

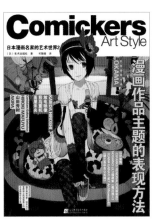

日本漫画名家的艺术世界 2
漫画作品主题的表现方法

　　在漫画、动画和插画世界中，无论何种类型的作品，创作之初都必须确定作品的主题。本书从画面表现和故事表现两个方面，详细介绍了作品主题的表现方法。此外，还收录了名家访谈和名家的名作鉴赏，OKAMA、KAIEDA HIROSHI、放电映像、前岛重机、高屋未央、HIROKI MAFUYU、山田秀树、AKIRA、田中达之的插画连载、菅野博之的漫猴第三回以及日本插画作品大赛获奖作品等，将最新的超人气漫画作品尽收囊中，漫画爱好者绝对不容错过。本书附赠4开的彩色海报。

日本漫画名家的艺术世界 3
漫画素描与人物表现

　　在漫画的世界中，作者最为看重的一个环节，想必就是做好一幅作品的草图设定了吧。本书通过各种方式的验证，以及与漫画名家的深入探讨，详细介绍了提升漫画草图设定能力的方法。本书延续系列丛书的一贯风格，收录了名家访谈和名家的名作鉴赏，冰栗优、USATSUKA EIJI、田中达之的插画连载，菅野博之的漫猴第四回，以及日本插画作品大赛获奖作品等，将最新的超人气漫画作品尽收囊中，漫画爱好者绝对不容错过。本书附赠4开的彩色海报。

日本漫画名家的艺术世界4
如何成为职业画手

　　成为一名职业漫画家，是所有正在学习漫画的同学和漫画爱好者的梦想。如何才能成为一名职业漫画家呢？本书不仅详细介绍了成为一名职业画家所必需的各方面因素，还有漫画名家亲口讲诉的从业经历。此外，还收录了内藤泰弘、村田莲尔、广江礼威、井上雄彦、robot、高屋未央、前岛重机等著名职业画家的优秀作品，并通过这些漫画不同的特点，介绍了名家成为一名职业画家的历程。如果你想成为一名职业漫画家，这本书你一定要看看哦！

日本漫画名家的艺术世界5
色彩艺术与技术创作支持

　　本书以日本漫画资讯为主，汇集名家访谈、名家名作的图解分析、电脑CG制作要领、日本漫画产业资讯、名家名作欣赏、漫画连载，以及插画作品大赛的获奖作品，其中包括名师对获奖作品的火辣点评。日本漫画名家会针对名作讲述自己最初的创作初衷、绘制手法以及创作过程中遇到的问题，让读者了解名家的创作灵感的来源和创作思路。

日本漫画名家的艺术世界6
畅销漫画的绘画技法

　　本书延续了《日本漫画名家的艺术世界》系列的风格，以日本漫画资讯为主，汇集名家访谈、名作欣赏、漫画连载，以及插画作品大赛的获奖作品登载，其中包括金田一莲十郎、小野夏芽、鸣子花春、山下知子、WADAARUKO、前岛重机等著名职业画家的优秀作品和名师对获奖作品。此外，日本漫画名家会针对作品讲述自己最初的创作初衷、绘制手法以及创作过程中遇到的问题，让读者了解其创作灵感的来源以及创作思路。

本系列丛书的第七部将陆续出版！（单本定价：38.00元　辽宁科学技术出版社）

森山由海·森奈津子

罗象
森万象
中
的
人影

风之章

风语者和蛮族王子

风语者们让自己的声音随风飘荡。他们还可以阅读包含着语言的风。

拥有数十个风语者的罗塞斯王，把这些风语者发配到边疆和士兵们一起守卫国家。风语者可以把边境的动向通过风传递给王宫里的风语者，王宫里的风语者可以以同样的手段向边境传达司令部的命令。

就这样，罗塞斯王不停地扩大着自己王国的版图。

勇猛的游牧民族哈曼族经常骚扰东边的国境，他们被人称之为蛮族。

　　在抵御着这些蛮族入侵的人当中，有一位年老的风语者，他的名字叫卡佳。

　　卡佳的青年时代是在王宫里度过的，在传达罗塞斯王的命令时接触到了很多机密情报。他多次计划着逃出王宫，但是每次的下场都是一样——被抓获然后被强行带回王宫。

　　他作为一名风语者有着出众的能力，不过他原来从事的是和江湖骗子一样的占卜师这个不太光彩的行当。而且，虽然他的身份低贱但是却一直渴望着自由的生活。他对自己的头脑也是颇有自信。

　　卡佳的逃亡总共进行了8次，再一次被逮捕后国王挑断了他的脚筋，把他发配到了边疆。从此，他在军营里度过了30年软禁生活。

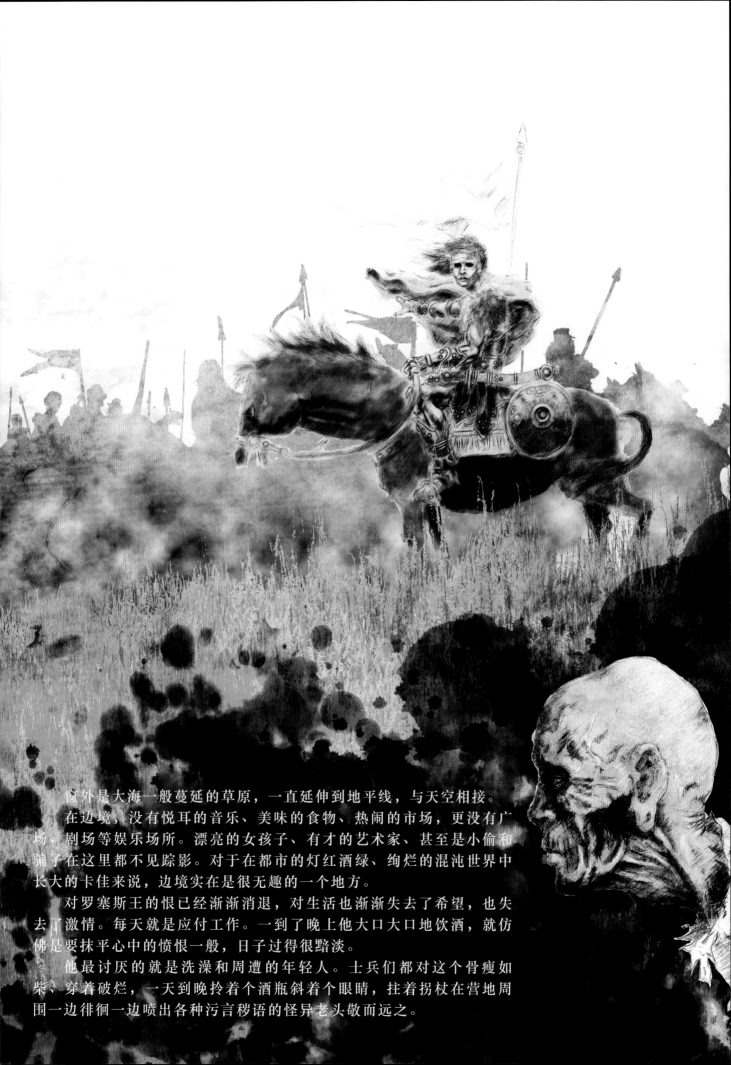

窗外是大海一般蔓延的草原，一直延伸到地平线，与天空相接。

在边境，没有悦耳的音乐、美味的食物、热闹的市场，更没有广场、剧场等娱乐场所。漂亮的女孩子、有才的艺术家、甚至是小偷和骗子在这里都不见踪影。对于在都市的灯红酒绿、绚烂的混沌世界中长大的卡佳来说，边境实在是很无趣的一个地方。

对罗塞斯王的恨已经渐渐消退，对生活也渐渐失去了希望，也失去了激情。每天就是应付工作。一到了晚上他大口大口地饮酒，就仿佛是要抹平心中的愤恨一般，日子过得很黯淡。

他最讨厌的就是洗澡和周遭的年轻人。士兵们都对这个骨瘦如柴、穿着破烂，一天到晚拎着个酒瓶斜着个眼睛，挂着拐杖在营地周围一边徘徊一边喷出各种污言秽语的怪异老头敬而远之。

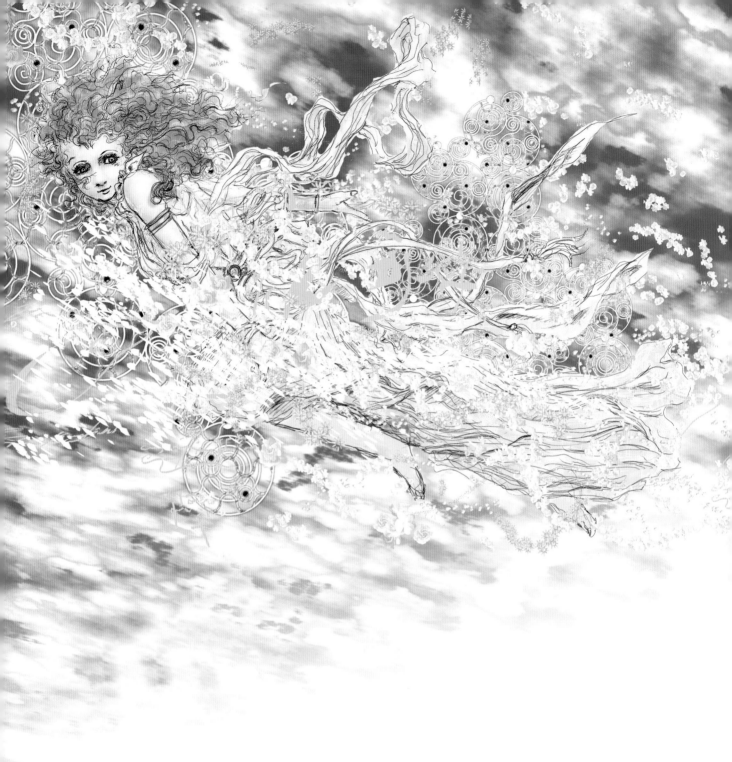

　　有一天，一个人在屋子里等着从王宫发来命令的卡佳，察觉到在窗外呼啸的风中包含着什么。

　　他伸出手去，在触到风的一瞬间，卡佳的鼓膜被一阵优美的歌声所冲击。

　　对朋友和家人的爱，如同苍穹一般无限扩展的对未来的希望，对未曾谋面的爱人的憧憬，吹过草原的风的自由，幼年时可爱的想法——卡佳在歌声中听到了这些美妙的声音。

　　这青涩的歌声也让卡佳回想起了自己年轻时的模样。

　　有着明亮的茶色卷发和深绿色眼睛、天真面孔的占卜师，街边的女孩子们在找卡佳占卜恋爱运势时，经常会对他暗生情愫。

　　不光是姑娘们，有时那些婀娜的妇人也会隐藏身份来找他占卜。

　　卡佳那布满了皱纹的脸上淌满了泪水。

　　放声歌唱的，是哈曼族的王子利因。这位十三岁的王子和卡佳一样是一名风语者。他在辽阔的大草原上策马奔腾，如同小鸟一样自由。

　　仿佛是开玩笑一般，卡佳开始以一个女孩子的口吻来歌唱自己美丽的身姿以及对爱情的渴望。他把这声音附在风上传达给利因。

　　这个女孩子有着明亮的茶色卷发和深绿色眼睛，纯白色的裙子，但是她只是卡佳编造出来的人物。卡佳给她取名为玛德拉，他用歌声表达了自己如同笼中的小鸟一般被束缚的郁闷心情。

对爱情一无所知，渴望着能够与人相爱的利因，渐渐地爱上了狡猾的老人编造出来的女孩子。

　　利因把自己穿着祭礼用的华丽刺绣衣装的样子，以及自己对玛德拉的爱恋之情通过歌声传达了回来。有着浅黑色肌肤黑色瞳孔的王子，有着幼兽一般健美的身躯。

　　利因每天都用优美的旋律来向玛德拉表达自己炽烈的爱意。卡佳也天天模仿着马德拉的口吻来表达着少女的欣喜和害羞。

　　卡佳很久没有体验过这种激动的心情了。这种心情就像在做占卜师时，通过自己的三寸不烂之舌说得那些富人给自己带来好处一样。

　　风中的玛德拉向利因如此诉说"我被罗塞斯王囚禁在了牢笼中，只能坐听风吟。请你一定要来救我，然后我就是你的人了"。

　　当然，利因在听了这句话后热血沸腾。

一年后，哈曼族统一了大草原，开始进攻罗塞斯王国东方的边境，并将其攻陷。

指挥着部下奋勇冲杀，全身浸满了鲜血的利因王子，手中提着长剑，打开了风语者的屋门。

但是，让他惊讶的是，等候王子的不是美丽的少女，而是一个秃头肮脏的老头子。

"你是什么人？"

面对着利因的提问，老人轻轻地开始哼唱玛德拉赠送给利因的情歌，渐渐地，歌声传到了窗外的风中，向远方飘散。

明白了一切的利因呆若木鸡，过了几十秒后他仿佛突然醒过神来一样笑出了声来，接着，卡佳也笑了。

在这一瞬间，两人之间产生了一种奇妙的友情。

森奈津子（MORI NATSUKO）
小说家
《多亏了西城秀树》《机关unmoral》（早川书房）
《姬百合们放学后》（field-y）《电脑娼妇》（德间书房）等
最新作《舞动的高中》（德间书店）

森山由海（MORIYAMA YOSHIMI）
装帧插画家
2000年以藤原Youkou这个名字初登画坛
2004年不顾周围人的反对改名为森山由海
2007年重新启用Youkou这个名字
现在，以藤原Youkou和森山由海两个名字活跃在画坛

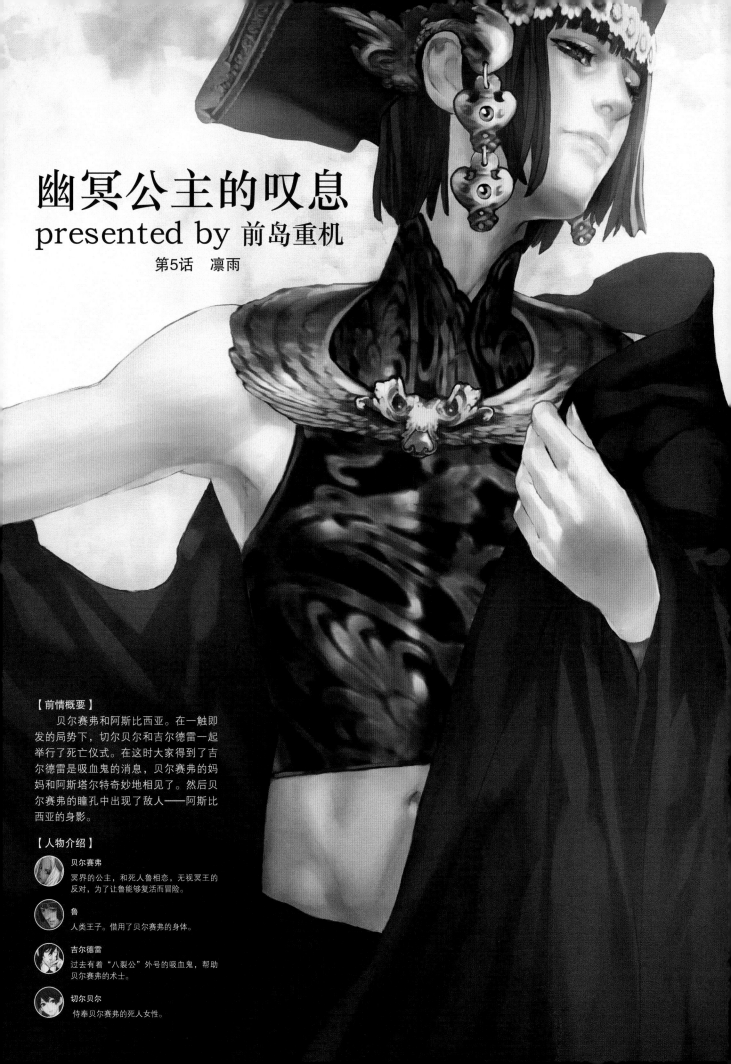

幽冥公主的叹息
presented by 前岛重机
第5话　凛雨

【前情概要】

　　贝尔赛弗和阿斯比西亚。在一触即发的局势下，切尔贝尔和吉尔德雷一起举行了死亡仪式。在这时大家得到了吉尔德雷是吸血鬼的消息，贝尔赛弗的妈妈和阿斯塔尔特奇妙地相见了。然后贝尔赛弗的瞳孔中出现了敌人——阿斯比西亚的身影。

【人物介绍】

贝尔赛弗
冥界的公主，和死人鲁相恋，无视冥王的反对，为了让鲁能够复活而冒险。

鲁
人类王子。借用了贝尔赛弗的身体。

吉尔德雷
过去有着"八裂公"外号的吸血鬼，帮助贝尔赛弗的术士。

切尔贝尔
侍奉贝尔赛弗的死人女性。

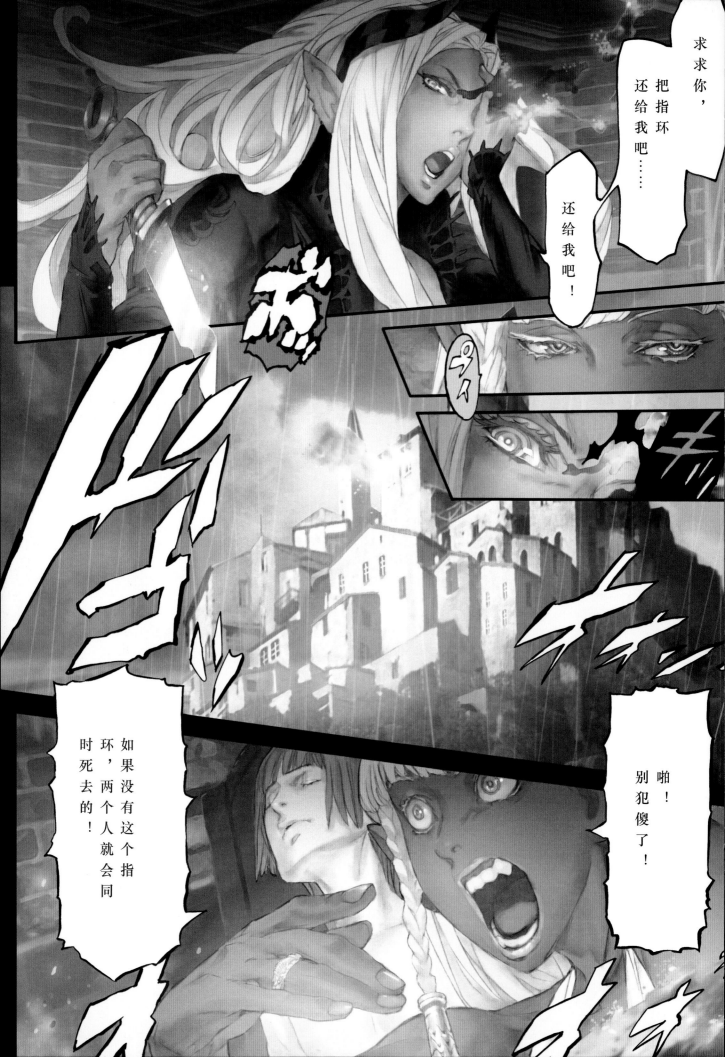

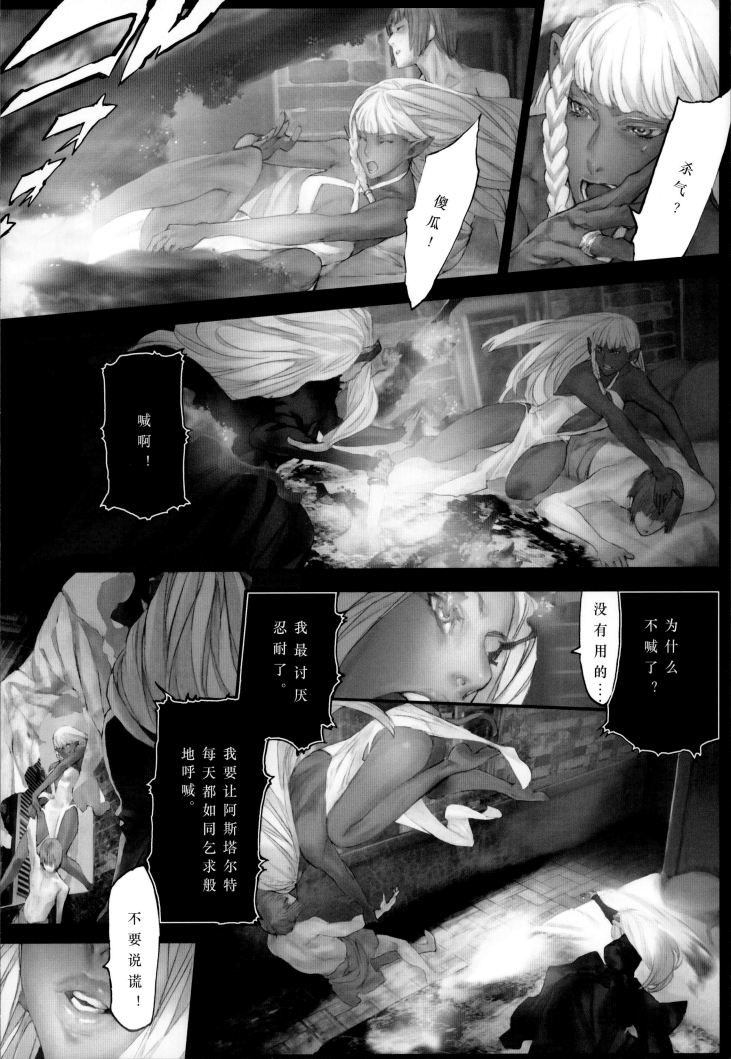

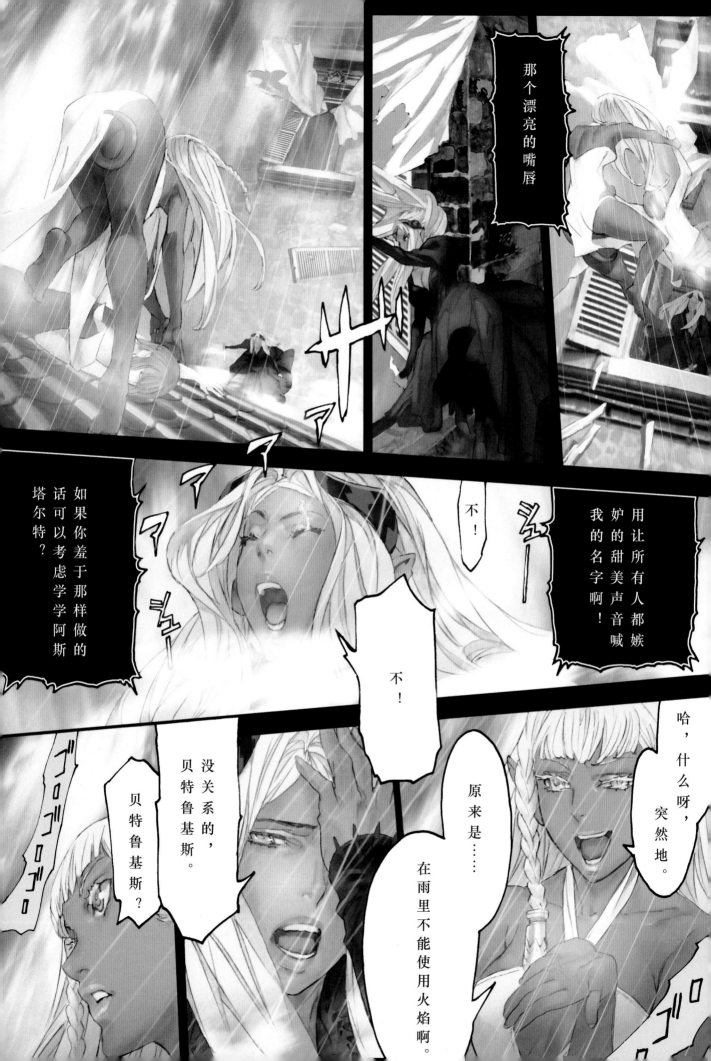

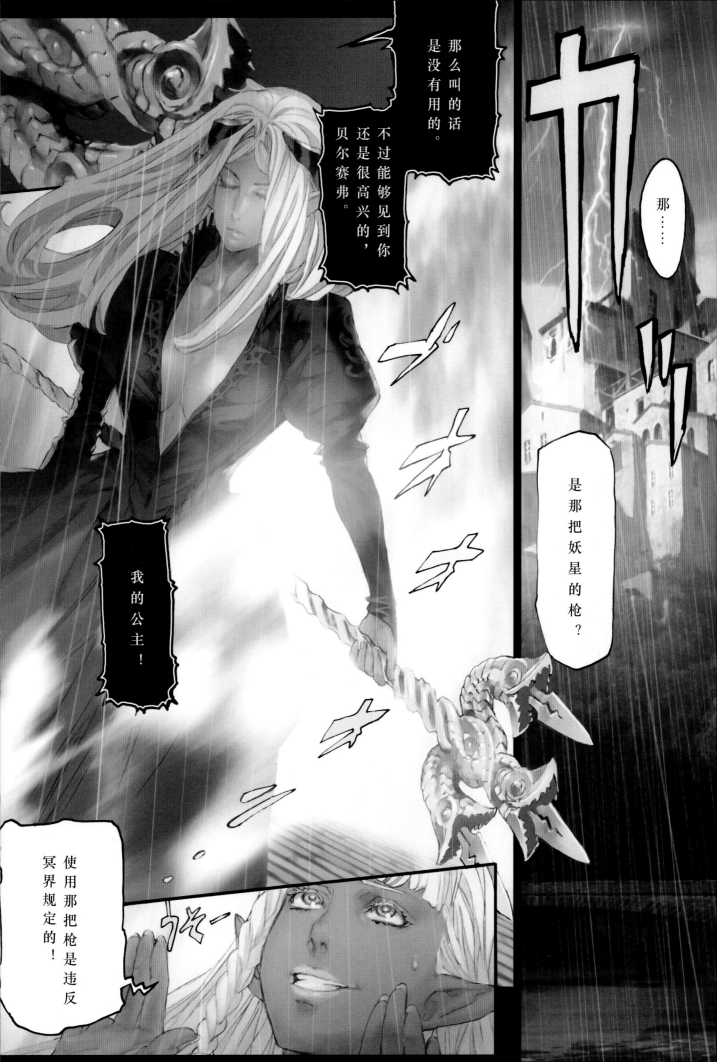

身子好重啊……
好像是在冰冷的池沼里……

我的命运之灯正在熄灭。

我的生命……

雨声？

你是？

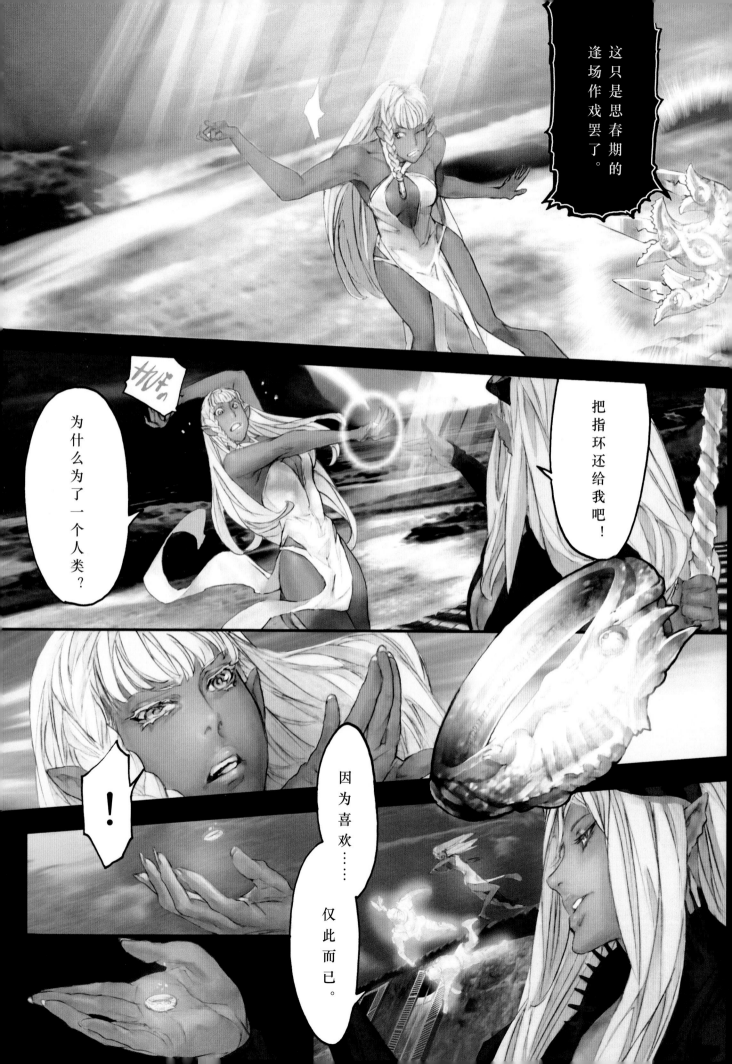

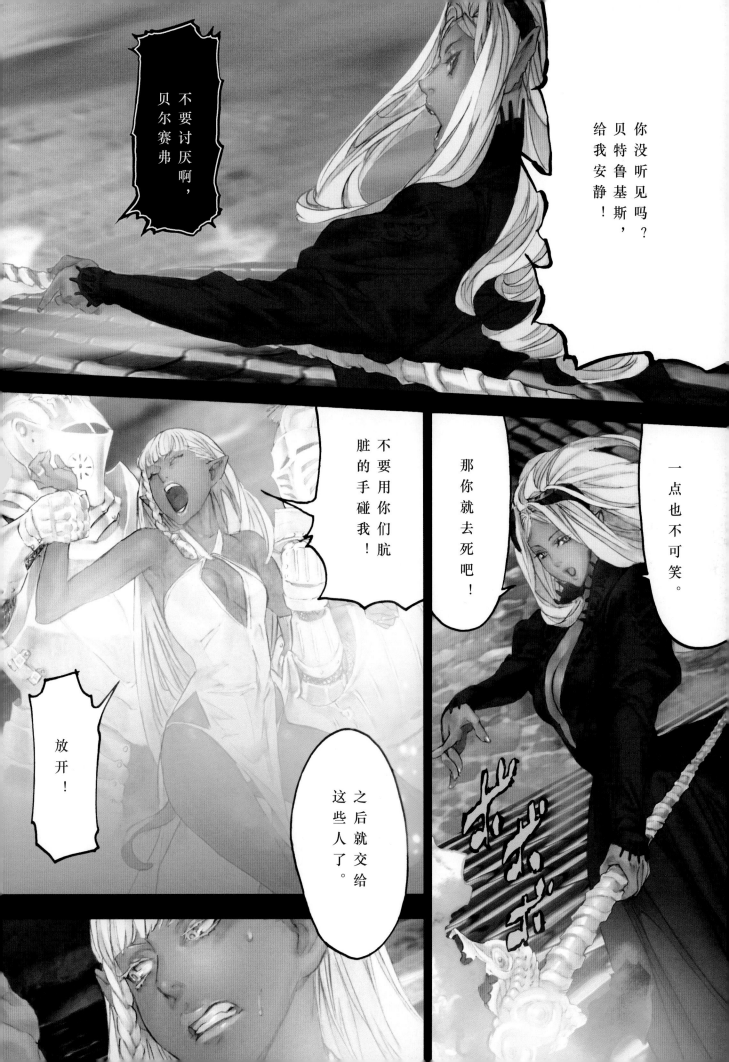

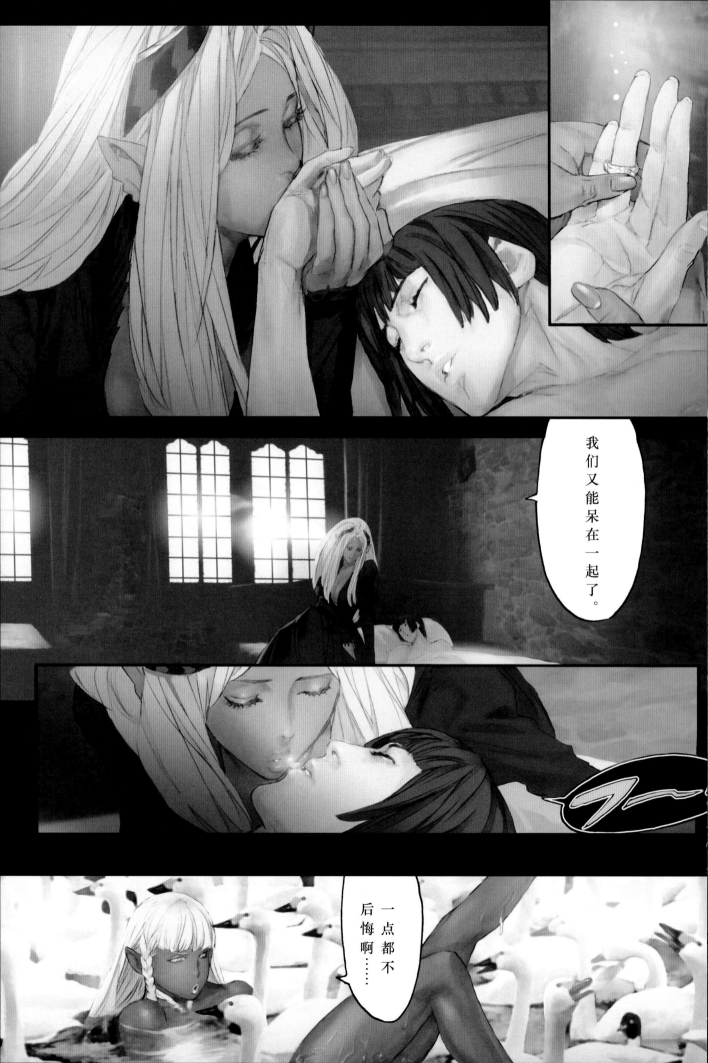

学校特辑

努力奔向职业之路

我想成为职业漫画家！为了达成这一梦想，我该如何努力呢？有没有一条捷径呢？

这次我们采访了"已经是职业漫画象的人"、"手握迈进职业画家大门门票的人"和"为成为职业画家而努力的人"，让我们从中一探究竟。

另外，我们还会对他们所学习过的学校做专门的介绍。

Amusement media综合学院　角色设计学科毕业生——插画家　加藤晓

"我认为插画不是艺术的世界，而是广告的世界"

Amusement media综合学院　漫画学科毕业生——漫画家　金田KURI

"我所学到的就是把自己的作品展示给他人，并且得到他们的客观评价"

　　今天让我们来采访一下已经作为一名职业插画家活跃在画坛的加藤先生，以及刚出道的漫画家金田先生，问问他们是以什么样的心态成为职业画家的。

——请问两位出道的契机都是什么？

　　金田：在漫画学科学习的时候，我有过把自己创作的作品送到编辑部去的经历，这缩短了我和出版社间的距离。至于成为职业漫画家的契机，我想应该是我把最初创作的作品寄到《少年GANGAN》和《GANGAN WING》编辑部这件事吧。

　　加藤：我在大学的第一年取得了双重学籍。那时《八云》杂志正好在我们学校举办了一个漫画比赛，于是我通过这个比赛得到了现在的工作。

↑以课堂授课为基础，与老师、助教、同学之间的杂谈也是一种重要的学习手段。

↓加藤先生的画作。他除了工作以外还以自由撰稿人的身份创作原创插图。

↑金田老师的作品。现在和四格漫画的故事情节并行制作中。

——实际体验的职场是怎样的呢？

加藤：我那时一边工作一边上学。感觉就是在职场被点名的时候我肯定在上课，在课堂上被点名时我肯定在工作（笑）。我很早就去问了老师有关职业方面的问题，因为老师们都是现职的作家，所以可以结合自己的体会给我一个答案。

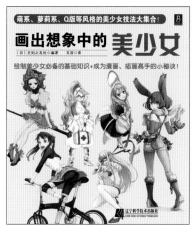

《画出想象中的美少女》

综合了美少女漫画的技法大全，结合日本漫画名家KEI、上条衿、加藤晓、石川千晶等老师的绘画心得。介绍绘制美少女必备的基础技法、美少女服饰的画法、专业插画的工作流程以及成为漫画高手的小秘诀！详细的步骤解说让您随心所欲、自由地画出写实风格、大人风格、萌系、萝莉系、Q版等各种生动、可爱的美少女角色形象，成为一个备受欢迎的漫画、插画家！

金田：我现在还处在为第二部作品的登载而努力的阶段……我在学院上学时学到的最有用的一件事就是把自己的作品展示给他人，来听取客观的评价。

加藤：老师们对每个学生的职业发展都提出自己的意见，在教科书上没有这样的知识，我在课堂上可以深切地感受到这一点。此外通过学院老师的介绍获得工作的人也不少。

——你们两个人的工作方式都是怎样的呢？

金田：我的特点是以女孩子为中心进行创作。创作漫画时最重要的一点就是如何让角色给读者留下深刻的印象。现在正在画的作品是《跟踪狂的巫女》，写的就是主人公给自己喜欢的男孩子施加诅咒的故事（笑）。

加藤：那真的是很有趣。一部作品能不能受到欢迎与它的构造有关。漫画有趣的地方在于人物刻画是否生动。原本人物设定这项工作是在原有故事的基础上研究如何表现人物个性。我认为插画不属于艺术的世界，而应该被划归到广告的世界中去。

金田：插画就是凭借单一的画面来表现角色的特征。反过来，漫画因为有连续性而更容易创作一些。跟踪狂的巫女这个人物，是我在被编辑下令重画后在回家的电车上突然想出来的。在此之前我用的名字实在是非常的奇怪。"为了树立主人公的形象，一般需要设定几个配角"，学院的老师和同级生们都是这么说的。这句话和编辑的话是一致的。为了创作人物，要让自己的体验和喜爱的事物发挥影响力，在此基础上再构思其他内容。不过我也没有过当跟踪狂的经验（笑）。

——今后想要从事哪方面的创作呢？

金田：我想描写有关学院生活的内容。在和主编商量的时候确定了我想要创作的方向。我希望能够创作以描写少男少女朝着自己的目标和梦想奋斗为题材的成长漫画。

加藤：我希望能够创作在读者看到的瞬间就能够引起注意的作品。表现方式是其中很重要的一环。以前在看村田莲尔先生的作品时就曾经有过这种感受。所以我想要自己画出这样的作品来让其他的人也能够体验到这个瞬间。

加藤晓（KATOUAKATSUKI）/2006年3月毕业于Amusement media综合学院角色设计学科。在校期间发表《心灵侦探八云》系列（神永学著，文芸社）的插图崭露头角。现在为新版《我们的七日战争》（宗田理著 Paplar社）系列绘制插图。

金田KURI（KANEDAKURI）/2008年3月，毕业于Amusement media综合学院漫画学科。在《GanGan POWERED》（史克威尔艾尼克斯）2008年4月号上发表处女作。现在学院担任助教，同时在为第二部作品和连载做准备。

日本工学院创作高等专科学校　漫画·动画科漫画专业二年级学生——切田顺子

"周围有很多高手是一件很刺激的事情"

日本工学院创作高等专科学校　漫画·动画科人物设计专业二年级学生——原圭吾

"我来这里是为了在熟知业界的老师身边从基础开始学起"

今天我们要采访两位在日本工学院专门学校学习的同学。其中一位是梦想成为一名漫画家的切田先生，另一位是立志成为一名插画家的原先生。我们所关注的是他们为了成为职业人将会如何去努力。

——你们两个人是第一次见面吧。互相看过对方的作品后，有什么感受呢？

切田：您画的汽车真的是非常的漂亮。这应该很难才对啊。

原：确实很难。我选择的对象是我最喜欢的大众面包车。切田的作品真是非常的可爱，画得很精致啊。我对于可爱系的作品一向是不敢尝试的。

↑日本工学院的设施非常先进。有很多学生都是在看过校园条件后才决定入学的。

↑原圭吾的作品。这不是自由创作的作品，而是一个设定了若干条件的作业。

切田：我其实本来没打算把它画得这么可爱的，但是一画起来就不由自主地画成这个样子了。

——现在找到特别想做的事情了吗？

原：有，但是却附带各种各样困难的条件。比如画有两个人以上的街道，为作品的背景加入自然或者人工的东西之类。如果不能画好背景在就职时将会很被动。比起人物来说刻画背景更加花费时间。

切田：我也是，必须要开始训练画背景了……这部作品是完成一年级期末制作时创作的，是我第一部原创的作品。在一年级上学期，我接到了"以初中二年级的女孩子为主人公用80页的篇幅画一部以新体操为题材的漫画"这个课题。

原：那个新体操的漫画我也画过。一年级上学期所有专业的课程都是一样的，所以人物设计、漫画、动画的课我都上过。我在第一学期结束时完成了一部烂到让我没脸再学漫画的作品（笑）。一年级下学期时开始模拟分班教学，到了二年级时就正式地开始分专业教学了。

——为什么要进入日本工学院呢？

切田：我直到进入学校为止还没有画过一部漫画。在学校里聚集了一大批有着同样志向的人，我从他们身上受到了很多积极的影响。周围有很多高手是一件很刺激的事情，这样可以不断地保持我向前的动力。

原：我也是一样，一想到"和我同年

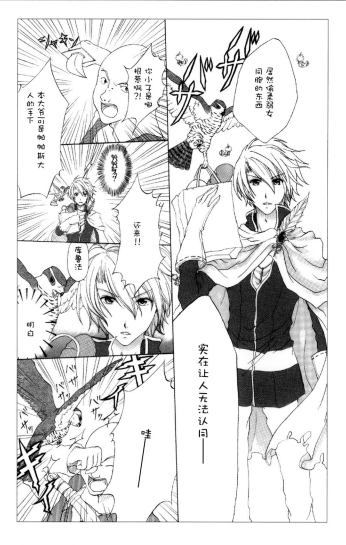

龄的人里还有这样的高手"，学习的激情就充满全身。此外我认为比起通过书本来学习，在熟知业界情况的老师身边从基础开始学起更加有效。选择日本工学院的另一个原因是这里的设施和设备的完备程度是其他学校无法比拟的。

——记忆最深刻的一堂课是什么？

原：一年级上学期学习动画时非常有意思。在这堂课上我学到了通过插图来表现角色动作的方法。

切田：在画动画时，我对每五个镜头构成一个剪辑这件事感到很新鲜。此外在漫画课上得知漫画的分格方法有着很深的学问时我感到很惊讶。一开始我只是凭着自己的感觉去分格，却完全没有考虑到分出了多余的。老师在看草稿的时候，发现了我的错误。也只有学校能让你把自己的作品给很多老师审查了。出现一些技术方面的问题，朋友们还是无法彻底地给予指正。

——让学生在在校期间出道是学校的既定方针吧。

切田：现在正在制作准备投稿用的作品。以前，学校里有一些编辑，我们有很多展示自己作品的机会，也从中得到了很多指导。虽然角色设定被编辑夸奖了，但是在故事情节的展开方面却被指出"一个很冷静的女孩子却做出一些出人意料的事，这一点是不是很奇怪呢"，这些编辑用职业的眼光能够给予我们的作品以客观的评价。

原：我也曾经参加过合同企业的说明会，为的是寻找作品的方向。老师也对我说过"先要努力创作"。人物设定专业的学生在校期间可以通过网络和移动媒体得到很多职业工作机会，我也准备着手去捕捉这样的机会。

——请两位对立志成为职业漫画人的后辈说两句话。

切田：创作漫画不仅仅需要对漫画的热情，还需要对其他很多事情抱有兴趣。所有东西都能够成为漫画的题材。

原：找到自己理想的作家模板是很关键的。此外阅览大量的电影和戏剧对创作也很有帮助。

原圭吾（HARA KEIGO）/日本工学院创作高等专科学校 漫画·动画科 人物设计专业 二年级学生。喜欢的插画家：村田莲尔和黑星红白。但是却立志创作出与他们都不相似的画风。

切田顺子（KIRITA JYUNKO）/日本工学院创作高等专科学校 漫画·动画科 漫画专业二年级学生。受到《魔卡少女樱》（CLAMP）等漫画作品影响很深。现在最喜爱的作品是《隐王》（镰谷悠希）等。

东京动漫学院
"迈向职业的道路，不是只有一个方法"

东京动漫学院创立至今已经有27个年头了。从职业漫画家养成科中走出了很多职业漫画家。近些年走红的《噬魂师》的作者大久保笃和《同人work》的作者HIROYUKI都是这个专业的毕业生。

这个学校最大的一个特征就是每年要发行3次学生作品集《CRUSH》。这个作品集会被寄送到各大出版社和编辑部，交给编辑们过目。如果其中的某部作品得到编辑认可，他们会通过学校与学生取得联系。利用这一机会进入编辑部的学生也不在少数。其中还有一些学生通过《CRUSH》这个平台，未经历过投稿就得到了出道的机会。

另外，每年还会邀请现职漫画编辑举行两次学生作品审查会，借此机会来让学生展示自己。这就是东京动漫学院的人才育成体制。

拓展机会的方向也不局限于此。该学院还开设了日间部两年制的本科、一年制的专科、周末一年制专科、一周两次的一年制夜间专科等课程。这些课程就是为了那些因为经济上的原因不能在工作日去学校上学的人，或者是已经进入大学学习的人而开设的。

而且本科、专科的授课都集中在上午或者下午，余下的半天时间自由利用，可以打打工或者学习些其他知识来充实自己。

抓住迈向职业道路的机会，找到一条捷径是很重要的。东京动漫学院就是能够提供给你这样一个机会的地方。

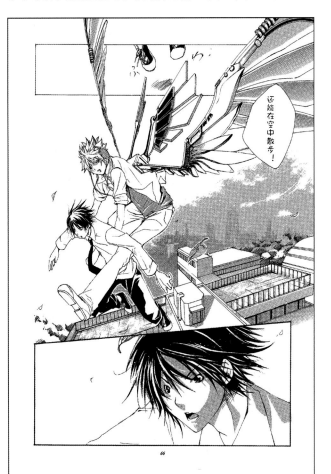

←《CRUSH》的封面。上方的漫画是刊登在《CRUSH》上的学生作品。

Comickers Gallery sellection
TOYOTA・SAORI

TOYOTA・SAORI/出生于6月9日，插画家，现居住于东京。主要为轻小说做插图。代表作《传说中的勇者传说》系列。

末弥纯 "探寻自己的原点" 原画展

探访正在创作新作中的工作室，就油彩的技法和魅力展开采访

创作中的画作。『现在还没有完成……如果大家都能参加我的画展，我会很高兴的』（末弥纯）

以《GUINSAGA》和《WIIARDRY》为代表，发表了众多作品的著名插画家末弥纯的原画展于2008年8月在大家都很熟悉的Gofa画廊举办。在此次画展上将展出并拍卖平常只能以印刷品的形式来欣赏的贵重原画。对于粉丝们而言，是一个近距离感受油画魅力并将其收归己有的绝好机会。

这次画展的主题是《探寻自己的原点》。在前一次画展上末弥老师向我们展示了他自己所构建的剑与魔法的世界，让大家对自己创作的原点有了了解。这次的画展上他要进一步通过油画新作来探寻自己创作的原点。

在这次新作的制作过程中我们得到了探访工作室的机会，于是我们就这次的原画展以及油画的魅力和技法对末弥老师进行了采访。

末弥纯访谈

——在Gofa举办的原画展到今年已经是第5次了。这次画展有什么方向性吗？

我最近画了很多科幻系的画，这也是我这次画展的大方向。还有一点，为了配合展会的举行我新画了一些油画，以此为基础来探寻我创作的原点。

进入这个行业已经很久了，但是现在回想起来还没有真正地画过"自己的作品"。每次都是接到书的封面、插图、游戏的外包装或者人设等订单，然后按照对方的要求去创作。只有完全没有类似的任务时才可以有时间画些自己的东西。也不知道自己在画什么，总之就是抱着打破内心的限制这一念头在创作。

——这个所谓的限制指的是什么呢？

比如说在接到画"外套"的订单时一般就会画出一个外

在画布上用淡蓝色笔画的底稿。在创作的初期阶段就描绘出了脸，之后还会做出修改。

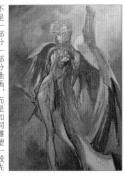
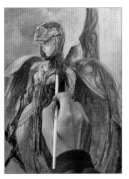

不是一部分一部分地画，而是如同雕塑一般先画出一个轮廓来然后去逐步上色。这是油画的技法。

在不破坏整体平衡的前提下同时刻画整体的色调、阴影和细微部分。

作品在很宽敞明亮的工作室中被制作出来。很多作品和资料摆在那里，引人注意。在屋中随处可见甲胄、面具、手套、头盔等收藏品。被这些拉风的东西包围着是一件很让人羡慕的事情。当然作画资料也有很多。在门厅中摆放的3个雕像，是在爱知世博会上被使用过的"觉醒的方舟"，当然这也是末弥老师设计的。

套来。但是对于现在的人而言，外套不仅仅是上半身穿着的短外衣，还包括了连着裙子的一整套装束。我在绘画时总是不加改变地照实刻画，这就是所谓的自我限制。人体是有一定比例的，按照这个比例画出来的画自然而然外形就被固定下来了。我希望做的是打破这一点，不拘泥于草图，信马由缰地去画自己觉得美的东西。

如果能够打破这一限制的话我就可以看到一些更深层次的东西。不过现在还没有完成呢，希望这一更深层次的东西能够慢慢地显现出来。

——使用浓重的油彩是末弥老师画作的一大魅力所在。您自己是怎么看待这一点的呢？

创作油画其实和雕塑非常接近。这是我画了10年才发现的。画好框架后给背景、皮肤、头发上色的过程，其实就如同雕塑时先捏成一个形状然后去修饰。基本上按照这一工序进行，画起来就会很轻松。

用笔稍微蘸一点融化后的颜料，然后以一定的角度以及常年经验所掌握的节奏来画。使用油彩就可以无意识地自由作画。我也不会使用CG以及模拟软件。有的画家习惯用水溶性颜料熟练地在纸上作画，让作品的气氛随着水彩渗入纸张一点点地显现，米田仁士先生就是其中一位。我还是做不到这一点。

——最近CG在漫画创作中的比重渐渐大起来了呢。

卡片游戏等需要使用电脑制作。就我个人而言今后还是准备以油彩画为主。希望我的粉丝们能够来参观画展，亲自感受一下油画的魅力。

末弥纯
1959年生于大分县，毕业于武藏野美术大学造型学部油绘学科。1987年担任FAMICON版《WIIARDRY》的怪兽角色设计，此后一直担任该系列FAMICON版和超级FAMICON版的视觉设计工作。1988年获得第19届日本星云奖。此后除担任格林·沙迦系列（栗本薰）和魔界都市（菊地秀行）的插画师以外，还为多部游戏和电影做了人物角色设计。

攻壳机动队　STAND ALONE COMPLEX《原画集》

Production I.G × 『MAG Garden首本官方原画集

BOOK

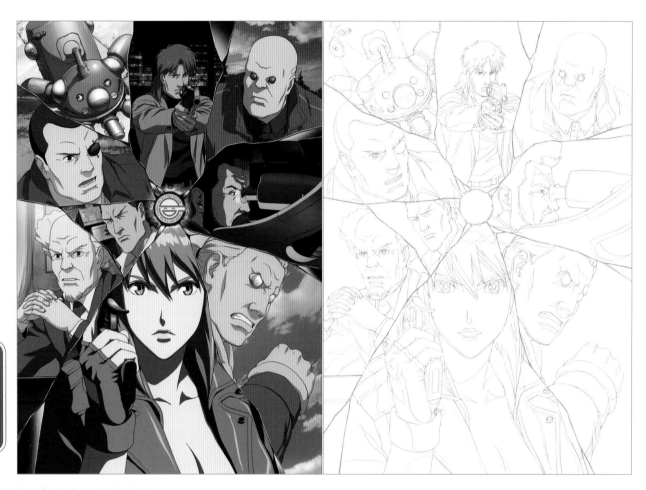

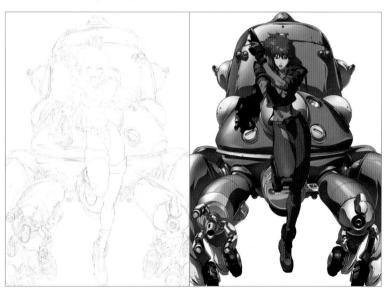

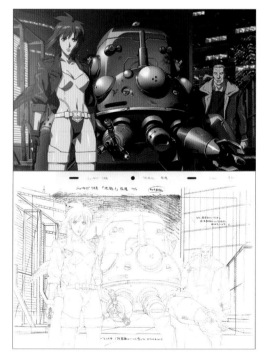

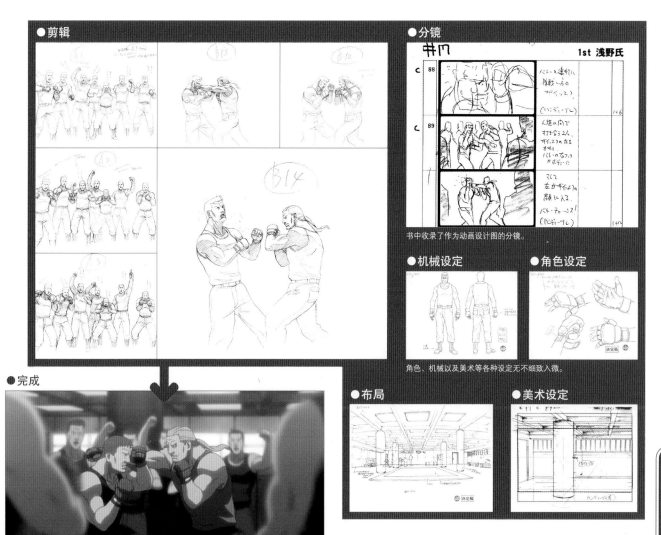

● 剪辑

● 分镜

#门 1st 浅野氏

书中收录了作为动画设计图的分镜。

● 机械设定　　　　● 角色设定

角色、机械以及美术等各种设定无不细致入微。

● 布局　　　　● 美术设定

● 完成

如上图所示，动画以各种设定和分镜为基础制作而成。对细节的观注是这部高质量的功壳机动队的特色之一。

极富创造性和紧张感，拥有极高人气的士郎正宗原作漫画《攻壳机动队 stand alone complex》系列被改编成了剧场动画。动画的原画集最近由Maggarden发行。书中收录了众多动画的分镜头和底稿，从中可以了解让人物动起来的制作方法。这部原画集对于立志成为动画制作者的人来说，是非常好的参考资料。

Production I.G市场宣传部主管访谈

——可以给我们介绍一下这部原画集的理念吗？

我们希望这部原画集能够成为已经在业界中活跃的人以及对动漫感兴趣的人的一部教科书。

——推出这部原画集的出发点是什么呢？

《攻壳机动队 S.A.C》系列的制作过程通过推出DVD特典等已经展现给大家了。但是，有关原作的书籍一直没有发售。在动画片放映的过程中我们也听闻了很多希望看到原画集的声音。在动画系列告一段落以后，我们发现可以把分镜头从现场转到原画集中使用。另外，Mook和Blu-ray的发售也一直在进行，获得了很高的人气。这些都是促成我们发售这部画集的因素。

——这部原画集的卖点在哪里呢？

这部原画集中收录了时间轴、版面设计、设定等创作原画时所必需的种种要素。通过这些可以对制作漫画的流程有一个具体的了解。

——你们是如何选定原画集中的场景呢？

在这次没有登载的原画中还有很多非常漂亮的画。

不过，我们的初衷是想用比较少的页数来制作一本攻壳特工队的特辑，并且可以对动画人才的育成有所帮助，所以我们就以此为标准选择原画。

——您对这部原画集的读者层有过预期吗？

其中当然包括《攻壳S.A.C》系列的读者们，另外我们还希望这本书能够对希望从事动漫工作以及已经在业界工作的同行有所帮助。

——对于这本书您有没有推荐的地方呢？

可能接触和《攻壳机动队 stand alone complex》有关的原画的机会除此以外就没有了。希望大家能够亲身感受构成作品的原画。

——这部原画集是你们与Maggarden的第一次合作，可以介绍一下今后的计划吗？

我们还在合作《御伽草子》和《神灵符/GHOST HOUND》的放映和连载漫画。像这样在放映结束后才推出作品相关书籍还是第一次。如果有机会的话我们希望还能再次合作。为此，还请大家多多关注《攻壳机动队 stand alone complex》这本书。

手冢治虫诞辰80周年纪念

巨匠手冢治虫的作品以新形式展现，再度聚焦巨匠名作

EVENT

日本漫画界巨匠手冢治虫，这个名字已经不需要我们再多加说明了，他留给日本漫画界的影响是无法估量的。手冢治虫的伟大之处在于，现今仍有很多他的粉丝，而且人数还在不断增长。自他诞生至今已经过去80个年头了。在这个有纪念意义的年份里，将会举办一系列纪念手冢治虫的活动。这是一个重新接触和认识手冢名作的大好机会。

对主办方的访谈

——在80周年纪念的今年，手冢先生的很多作品都被重新发掘，手冢先生的魅力到底在什么地方呢？

不会随时代改变的永恒命题。无论过去多少年都魅力不减的人物。此外，手冢先生对少年漫画、少女漫画、青年漫画、四格漫画、长篇漫画等几乎所有领域的作品都有所涉足。因此，无论男女老少，都对他的作品有着很深刻的记忆。这种记忆今后还会存在下去。

——在这一年里你们还联合一些作家合作出版了一部纪念作品集。为什么要和Lily以及吉崎合作呢？

Lily先生是在年轻人中有很高的人气的艺术家，我们希望他笔下的阿童木能够更加富有感染力。本来我们有好几个候选人，但是能够通过多种手段来表现（不仅仅是插图，在其他领域也有所建树）的艺术家中Lily先生是最出类拔萃的。实际上Lily自己也非常喜欢手冢治虫，家中还收藏有《火鸟》等

用DS来阅读漫画！手冢治虫《火鸟》

手冢治虫不朽的名作现在可以通过DS随时随地方便阅读了。一张DS卡就可以容纳4~5册书的内容。可以如同普通漫画一样方便地阅读。DS阅读系列第一弹！

在手冢治虫纪念馆召开的以"手冢治虫的人生岔口的5个时刻"为主题的5次纪念展览。
会场：宝塚市立手冢治虫纪念馆 企划展览室（兵库县宝塚市武库川街7-65号 JR·阪急宝塚站·阪急宝塚南口站）

手冢治虫×当代画家 合作计划

邀请受到手冢治虫影响活跃在漫画界第一线的年轻画家们对手冢治虫的作品进行再创作，请大家一定不要错过！

缎带骑士×花森小桃×高桥奈津子

手冢治虫·花森小桃·高桥奈津子

铁臂阿童木×Lily·Franky

©Tezuka Productions/Lily Franky

不可思议的Melmo×吉崎观音

使用手冢先生的名作中的人设，由Lily、Franky、吉崎观音进行再创作，赋予角色新的魅力。

手冢治虫诞辰80周年纪念——《高田马场站前壁画Renewal》

为了纪念手冢先生诞辰80周年，将在高田马场站早稻田口的高架桥下设置壁画。在JR线旁边的壁画将以手冢先生的《拯救玻璃地球》为主题，西武线边将以高田马场的《从过去到将来》为主题，来表现手冢作品中的人物。

手冢治虫杰作选集

祥传社发售的手冢治虫名作集。每册收录一个主题的作品。
发行：祥传社

作品。在我们向他发出合作的请求时他很爽快地就答应了。

——在迎来80周年纪念的一年里，今后也会和其他的画家合作搞一些活动吗？

我们正在考虑接下来与其他画家合作的事情。但是在现阶段还不能够公布出来。过一段时间我们会给大家详细的信息。

——手冢先生的名作有很多，您认为在这之中最能代表手冢先生的作品是什么呢？

最能够代表手冢治虫的作品……我认为就是所有的作品。手冢先生创作了大量的作品，每部作品表现出来的东西都是不同的。但是，在所有的这些作品中有一个共同的主题，那就是"生命的珍贵"。这一点就是手冢先生作品的特点，所以我认为能够代表手冢先生的作品就是全部的作品。

——谢谢您接受我们的采访。

EVENT

石之森章太郎诞生70周年纪念
另一位漫画巨匠石之森章太郎笔下的世界

EVENT

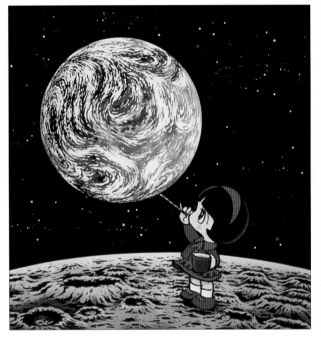

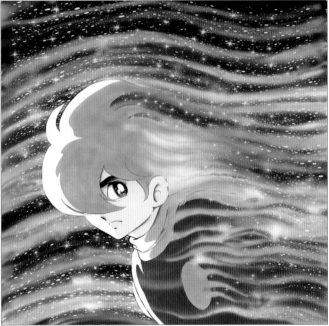

和手冢治虫一起被称作巨匠的还有石之森章太郎。他的作品时至今日仍然有着极高的人气，给予漫画界的影响不可估量。他创作了很多可以称之为名著的作品，创造了一位作家出版漫画数量的吉尼斯世界纪录（共计770部，500卷），是一位真正享有国际声誉的日本漫画家。今年将要迎来石之森章太郎诞生70周年纪念，为此将会举行一系列的活动来纪念这一年份。

石之森老师经纪人专访

——今年是石之森先生诞生70周年纪念。有什么活动计划吗？

以70周年纪念为契机，将会把电影、书籍等推向海外市场。我们把明年2009年定位为"人造人009年"，将会围绕这一主题进行出版、商品化等活动。我们希望能够做到在10年后迎来诞生80周年的时候，让全世界的人们都喜爱上石之森老师的作品。

70th SHOTARO ISHInoMORI Anniversary

石之森章太郎诞生70周年纪念 DVD-BOX

为纪念石之森章太郎诞生70周年而发行的纪念DVD-BOX。收录了从动画片到特技在内的60多部作品。在特典光盘中还收录了让粉丝们垂涎的石之森章太郎文档。该纪念套装充实的内容、1600分钟以上的影像资料可以被称之为石之森章太郎的全集。

DVD：全12张（本编：11张，特典1张）
特典光盘内容：石之森章太郎的文档、说明书

收录作品：
《009之一》《伏魔三剑侠》《闪电人》《闪电人F》《唱吧！大龙宫城》《从宇宙飞来的信息 银河大战》《宇宙铁人》《果敢侦探团 霸恶怒组》《快杰Zubat》《海贼王子》《二级天使》《怪人同盟》《闪电超人》《机器人刑警》《芭蕉》《幻魔大战》《超能沙布》《佐武与市甫物语》《俊》《猿飞佐助》《隐形人风风》《龙之路》《机械人超金刚》《小露宝》《漫画家入门》《假面骑士全系列》《人造人009》《漫画日本经济入门》《漫画日本历史》《千眼先生》《幽灵少女》《HOTEL大饭店》《鬼面骑士 THE SKULL MAN》《机器人第110号》《机器人8号》《燃烧吧！机器人》《燃烧吧阿塔克》《加油！大铁人17》《风铃补物帐》《变身忍者岚》《机器人刑警》

Pick Up情报

东映频道
东映举行的石之森章太郎诞生70周年纪念活动《石之森章太郎祭》受到了观众的一致好评，节目已经于5月份结束。《石之森章太郎剧场》将会随时放映《超级假面骑士》等经典名作，随时都可以欣赏到石之森章太郎的作品！

《人造人009》立体招贴画

Real Artwork Series（TM）《人造人009》立体招贴画
附赠：七十年纪念Logo&纪念铭牌、塑料纸展示台及挂在墙上是使用的挂钩

70周年纪念人偶

《人造人009》
石之森章太郎70周年纪念
G.R.O岛村乔 彩版
用人偶的形式表现漫画人物的G.R.O系列，《人造人009》中的岛村JYO作为70周年纪念登场。

《009-1》米兰妮·霍夫曼
石之森章太郎70周年纪念
亮粉色泳装版本
《009-1》中的米兰妮·霍夫曼为纪念70周年诞辰身着亮粉色泳装登场！

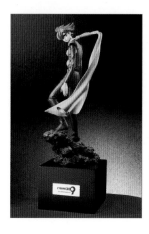
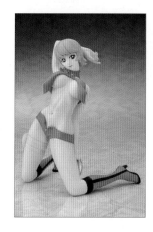

BOOK

——石之森先生作品的魅力体现在什么地方呢？

石之森先生的作品主要是以人道主义为主题，超越惩恶扬善这个框架，注重刻画人物内心，留给读者充足的思考空间，让读者自己去思考问题的答案是其中的魅力所在。此外，由于他大量地创作，对应所有媒体、情报的表现方法他都有所探究，这种对广阔的领域挑战创新的精神也体现在了作品中，也是其魅力所在。

——石之森先生有很多可以被称作名作的作品。您认为最能够代表石之森先生的作品是哪部呢？

我认为是《人造人009》。他对这部作品倾注了大量心血。虽然最后没有完成，但是其中的时代背景、故事情节都被深深地打上了石之森的印记。

——希望年轻人看哪些作品呢？

我希望现在的年轻人可以看看《佐武与市甫物语》。其中描写了江户时代日本人的生活和心理状态，可以深切地感受到季节感和声音，是一部完成度很高的作品。

——感谢您接受我们的采访。

《图书馆战争》

极富娱乐性的小说《图书馆战争》已被改编成动画片和漫画，绝对不要错过！

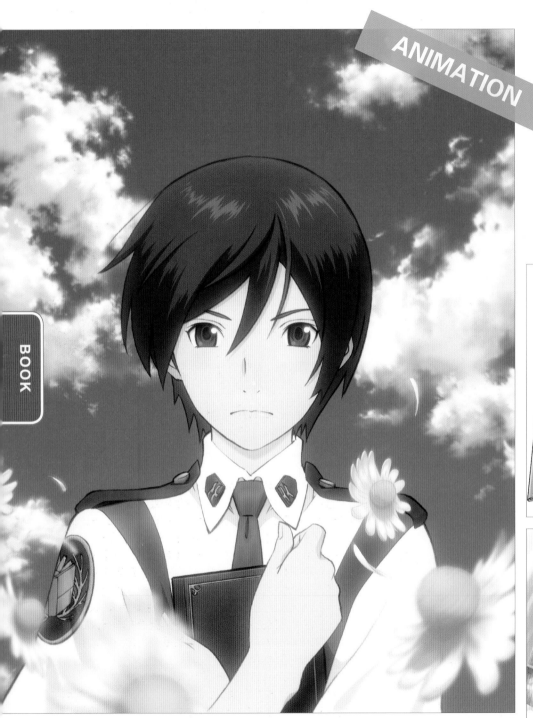

ANIMATION

BOOK

COMICS

比起恋爱的情节更加注重朋友间互相扶持
以及速度感的古鸟弥生版《图书馆战争
spitfire! 》

对郁的内心世界给予细致的描写。在阅读过程中
不知不觉就会被郁的敏感内心所感动。弓黄色版
《图书馆战争LOVE & WAR》

有川浩的娱乐小说《图书馆战争》已经被古鸟弥生、弓黄色两人改编为漫画，接下来Production I.G还要把它改编为动画片，现在已经吸引了很多人的关注。这部《图书馆战争》以为了保护书籍而成为图书队员的郁为主人公。书中充满了主人公为爱情和事业而奔走的情景，情节紧凑而流畅。人物的性格也很鲜明，让读者在阅读时不会感到厌倦，是一部非常有意思的作品。

对弓黄色和古鸟弥生的访谈

——在把小说改编为漫画时最费心的是哪部分呢？

弓黄色（以下简称为"弓"）：我们尽量做到在不破坏原作意境的前提下通过漫画的形式来表现主题。在处理那些有着特殊设定的说明时是最让我们劳神的一件事。

古鸟弥生（以下简称"弥"）：即使是没有阅读过原作的人也可以很好地理解本作的世界观和设定。另外，动画和弓黄色的漫画也同时根据原作进行创作，我们就想着尽量往作品中加入一些独特的东西进去。

——在改编过的作品中有没有和原作不一样的地方呢？

弓：我们在不改变原作情节发展的前提下加入了很多少女漫画的场景，增加了本作的爱情戏比重。我们认为如果是

完全按照原著改编的话就太没有意思了。

弥：我们总是为如何把小说中说明性的内容改编成漫画而感到烦恼。因为这些内容和角色的结合是原作的一大魅力所在，所以我们希望能够在漫画中把这一点表现出来。

——画漫画最重要的部分，或者是最在意的部分是什么呢？

弓：我认为是整体的构成。在每一话的后半部分要准备好高潮，在漫画中，高潮部分就需要占用一个很大的漫格来表现。我们总是希望能够通过画面表现出生动的人物表情。

弥：尽量让漫画读起来通顺。其次就是在刻画人物外表以及表情的时候做到能够向读者传达我们的意图。文字部分我们也尽量地予以缩减。

——请对我们的读者提一些建议吧！

弓：我在做这项工作的时候一直很快乐，我希望读者朋友们在阅读的过程中也能够感受到快乐。另外，如果可以的话希望大家不要在意那些晦涩的对白。

弥：很抱歉没怎么往这部作品中加入爱情的场景。我希望大家能够喜欢这部"热血女孩的成长故事"。

——谢谢两位接受我们的采访。

BOOK

登场人物

◎美国
充满活力，处处
争第一

◎日本
不谙世事，心灵
手巧的孩子

◎德国
非常认真，极其
遵守纪律和秩序
的人

◎意大利
脑子缺根弦，表
情丰富爱撒娇的
孩子

《Hetalia Axis Power》 日丸屋秀和

人气沸腾！闻所未闻的将国家拟人化的漫画

在网络上传播，以其新颖的创意和把历史事件故事化而得到极高人气网络漫画《Hetalia》已经被改编成了漫画。

日丸屋秀和所营造的独特世界观让人感受到普通漫画所不具备的乐趣。

日丸屋秀和访谈

——请介绍一下您平时使用的画材。

我最常用的是Photoshop的色彩和滤镜工具。今年购买了滤镜工具使得工作效率大大提高。

——您开始创作网络漫画的契机是什么呢？

在我买了电脑以后就想是不是可以画一些漫画然后上传到网上供大家阅读呢，然后就开设了现在这个网站。

——您是如何想出《Hetalia》中国家拟人化这个创意的呢？

起初只是想到了意大利士兵和德国士兵，然后画着画着想法就变了。我想把这些历史编成故事让它们生动地呈现在大家面前应该是一件很有趣的事情，于是就开始了这部作品的创作。

——在漫画中出现的那些搞笑桥段是怎么想出来的呢？

那些都是在洗碗或者晾衣服的时候想出来的。其余的就是在读历史书的时候所联想到的。

——日丸屋先生最喜爱的人物是哪位呢？

漫画里面出现的人物我都很喜欢。不过这部作品创作的原点是意大利和德国，所以对这两个有所偏爱一些。

——您考虑过这部作品获得如此高人气的原因吗？

我认为这是在网络上读过这部漫画的人帮助我宣传的结果。

——在改编成漫画的过程中有没有什么特别费心的事情呢？

我认为应该就是处理那些无法加入漫画中的人物和情节的时候吧。我还期望着那些人物和情节能够成为焦点呢。

——听说您正在美国纽约的一所大学里学习设计，您可以透露一下学习的内容吗？

主要是学习电脑绘图设计和外观设计。在其中我学到了很多使用色彩和画面构成知识，对我帮助很大。

——您今后有什么长远的打算吗？能不能悄悄地告诉我们？

这个嘛……我准备在毕业后移居西班牙或者法国。然后优哉游哉地画欧洲的乡村风光。

——谢谢您接受我们的采访。

前岛重机 第一部单行本《Dragon fly Vol.01》
包含大量在《robot》上连载的最新火爆动作漫画的单行本

BOOK

　　在《robot》上连载的博得无数好评的火爆动作漫画《Dragon fly》已经推出了单行本。在已经发表的5话的基础上还加入了作为序言的第0话以及插图等共55页。另外在卷末还记载了故事情节的年表。对《Dragon fly》做了全面的改动，可以说是一部新作。

前岛重机访谈

　　——这是前岛先生的第一部单行本，你对这部作品的出版有何感想？

　　和那些包含了很多单发画作和版权画作的画集不一样，这本书是实验性的。我对能够把它制作的如此漂亮感到很高兴。

　　——可以介绍一下您使用的绘图软件吗？

　　我现在使用的软件是Photoshop5.0（用了很久已经习惯了）以及Painter10。

　　——在制作单行本时感到最头疼的事情是什么？

　　应该就是一边进行设计，一边在指定期限内提交合同约定的进度了。我只好在原有画作的基础上加入新的创意，所以最终的作品都是新旧混杂的。

　　——那么请您介绍一下《Dragon fly》的看点。

　　我认为非常炫丽的色彩是这部漫画的一大看点。此外出版社为单行本设计的封面也是非常的华丽。

　　——您是如何构思故事情节的呢？

　　因为是季刊连载，所以在画每一话之前都要考虑这部分内容的焦点以及富有冲击力的画面。我尽量让背景和色彩的变化不在同一个场景里重复出现。此外，为了和其他的作家区分开来，我还非常注重对速度感的刻画。因为内容过多，为了不让漫画整体失去平衡而刻意地省略了一些片段。

　　——您今后有什么想要挑战的事情吗？

　　我正在准备依托于原作的黑白漫画。我希望能够和我的妻子（伊藤悠）合作完成这件事情。

　　另外，我现在对电影很感兴趣，如果能够自己制作一部PV就好了（这只是一个梦想）。

　　——请您对希望成为漫画家的读者朋友们提一些建议。

　　我是画插画出身的，所以还有很多值得去学习的地方。领域不同所需要的知识也完全不同。但是试着尝试了以后发现并不是那么的困难，而且那股新鲜劲儿着实让我美了一阵子。在画漫画时学到的东西反过来还可以用到插画领域，让我的兴趣更加广泛。希望能够和立志成为漫画家的年轻人一起努力！

Comic Magazine LYNX VOL.13（2007年4月9日发售）
《没有钱第32回》卷首图

小说Linx 8月号（2006年7月9日发售）
特辑/策略 封面

LYNX Collection《没有钱 第7卷》
（2008年1月24日发售）comics cover

Comic Magazine LYNX VOL.9（2006年8月9日发售）
《没有钱》2007年订阅者的赠品

BOOK

《上锁的天国》香坂透

以《没有钱》系列为中心，香坂透倾注全力的收录了众多美丽插图的画集

香坂透的第二本画集《上锁的天国》于2008年3月开始发售。这次的画集中收录了新近创作的插图，以及为本书特别创作的彩色漫画和蓧崎一夜的短篇小说，堪称豪华至极。收录的100多幅插图都刻画得非常生动，是BL迷们务必要收藏的一部作品。同时也值得普通读者一阅。

香坂透访谈

——首先请您介绍一下画集的理念。

关于新作，其中的主要理念是通过钥匙、棺材、羽毛等细节来表现出哥特式的风格。这种风格是我最喜欢的，所以创作的时候也很兴奋。

——画集的看点在什么地方？

我认为收录了很多内容是这部画集的卖点之一。本书中几乎收集了自《没有钱》的特辑《如果不说爱我就杀了你》以后创作的所有作品。我还希望向其中加入一些情节。为此，我画了全彩漫画，蓧崎先生为它创作了很棒的迷你小说（谢谢你，蓧崎！），请大家一定要看！

——在创作人物时需要注意什么地方吗？

我在创作时力图通过表情和动作来表现角色的特征。

——在绘制彩色漫画时有什么特别的地方吗？

对于一幅画而言，确定主题颜色后就不要再向画里增加更多种类的颜色了。我对色彩的使用不是很擅长，也经常苦恼于此事。

——您可以告诉我们一些在画插图时的技巧吗？

我认为在创作完成后请别人帮忙修改会让画作的质量有所提高。

——最后，请您介绍一下平时使用的绘画工具。

用彩色笔在复印纸上打草稿后用彩色铅笔勾边，彩色粉笔上色。

——谢谢您接受我们的采访。

菅野博之

1966年出生，日本北海道人。1992年在德间书店的《周刊少年》上出道。2000年担任动画《地球防卫企业》角色设计，同时也接手了同一作品的彩色漫画绘制。还发行了漫画单行本《地球防卫企业》、《光子》等。出版了漫画绘画技法书《速成教室》、《快速画漫画》等，书中的讲解通俗易懂。

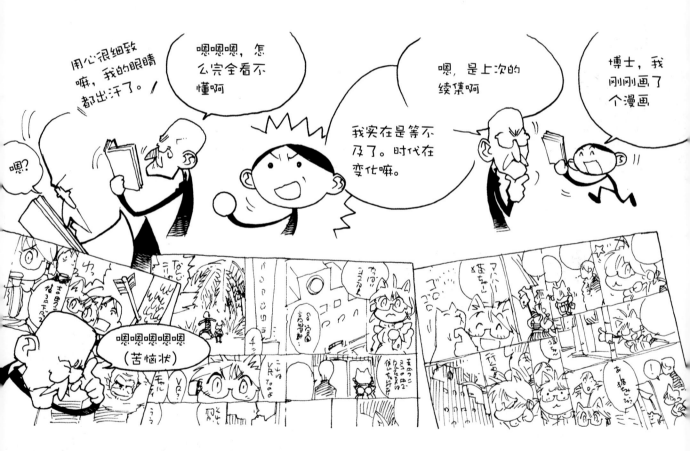

漫画是通过连续的场景来讲述故事。

换句话说，如果在场景中缺少了什么要素，故事就无法顺利地进行。

比如说其中一个场景失去了协调性，那就是一部失败的作品。

就像《桃太郎》中没必要出现"在海边帮助海龟"一幕一样。

那么，如何判断场景是否与故事情节相协调呢？

就让我们来举例说明一下。

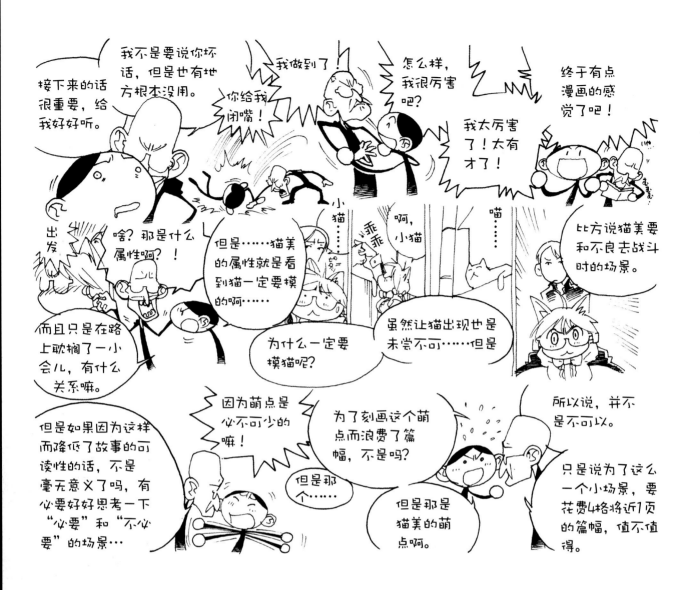

1
墙壁的对面有什么?

前情回顾……

■所谓场景,就是对一个时间点场面的描写,是故事的一个小环节,是演出时最小的一个单位。
■通过场景来刻画人物,同时场景的连续性构成了整个故事。
■在无法顺利编故事的时候,从场景开始重新考虑。

这是一上节的内容。

在这之前,我们先从人物的特征以及小说的情节开始考虑。

从编制故事情节的方法,一直到场景的大致构成,在开始创作之前,你想过这些事情吗?

但是就如同故事情节需要检验可行与否一样,我们也需要对场景是否符合情节需要来做判断。这次就让我来告诉大家一些判断的方法。

不过说起来,是否合适是根据作者创作预期的不同而变化的,没有一个绝对的标准。这次所谈论的方法,说到底就是一种思维方法,或者是一种选择视角的方法。

那么,请大家先展开想象。

面前有一面很大的墙,在墙的对面好像有什么东西。可能是动物,也可能是植物,但是具体是什么却不知道。

墙上还有几扇窗户。通过这几扇窗户可以看到一点对面墙壁的情景。但是如果把头从窗户伸进去的话,就看不到对面的情况了。因为窗户的玻璃是嵌死的。

请读者结合在窗户玻璃的反光中看到的情况来想像在墙的对面到底有什么东西。

从某一扇窗子上可以看到"灰色的大象鼻子"、从另外的窗户上又可以看到"大耳朵"、"牙"、"灰色的后背",然后就会想象出对面有一头大象。如果看到了铲斗、机械臂、履带、排气筒等东西,就可以判断出墙的对面有一台挖掘机。

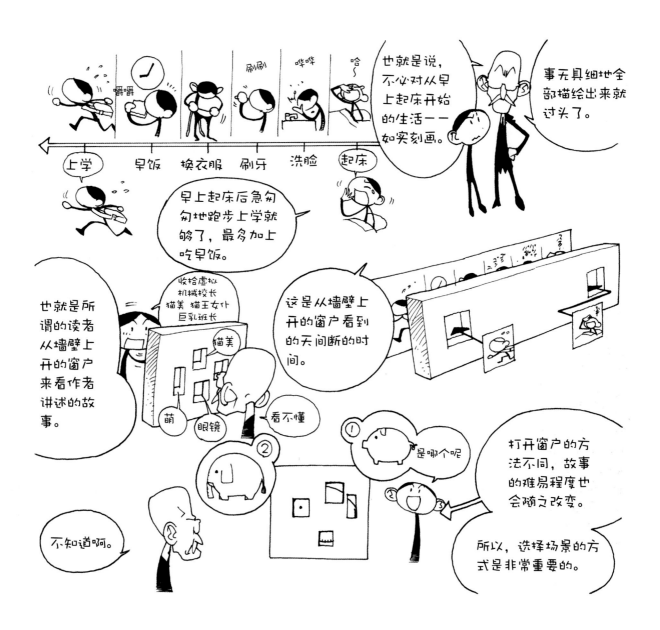

如果得到的信息很少，就会使读者们在所看到的东西之间联想。所以，即便在作品中表达出与本意不相符的信息，也很容易被读者接受。比如明明是非洲象但是却被认为是印度象，明明是海狗却被看成了海獭，明明是推土机却被读者误认为是战车，这都是疏忽造成的结果。

读者会根据自身的经验做出不同的判断，无意识地就把它看成了自己想象的东西。读者也确实有那样的权利。说得难听一点的话，作者是如何考虑的与读者一点关系也没有。作者也只能幻想幻想读者能够完全理解自己的意图了。

此外，在这堵墙的对面还有"作者想要创作的故事"。所开启的那扇窗户就是表达的手段了。

作者为了让读者能够更好地理解自己想要表达的内容，总是故意打开这样的一扇窗户，此外他们必须要考虑如何按照正确的顺序去表达。

读到这里，是不是有人已经觉得可以把那堵墙壁推倒了？确实，如果没有了这堵墙的话，作者想要表达的东西就可以完整地传达给读者。

但是却不能这么做。为什么？在创作漫画时，有一些设定的情节和配角，没有被直接放在漫画中。正是这些没有被加入的部分，给予了故事情节完整性和说服力。

让我们以《织田信长的一生》来举例说明吧。为了描绘信长的一生，我们需要把他从生到死的每一个要素都加进去。此外与他相关的人物……他父亲的事情，妻子浓姬、浓姬的父亲斋藤道三以及他的部下丰臣秀吉和明智光秀都要涉及。

但是如果把这些所有的内容都加进去，这部漫画就会多达数千页，而且读起来也不通顺。

如果没有页数上的限制，用墙壁和窗户来举例的话，窗户的数量和面积代表了页数。在墙对面的东西相同的情况下，窗户的数量越多，或者是窗户越宽大，就能够得到越多的信息。同样的题材，相比4页、8页而言、16页、32页确实能够传递更多的信息。

但是，没有页数限制的漫画不存在。另外如果使用32页来完整表现一个四格漫画的内容，虽然可以防止读者的误解，但是阅读的乐趣也被降到了十分之一以下。

在画漫画时，一定会出现需要扩展叙述的地方。这时选择加入的情节，也就是窗户的大小和位置是非常重要的。

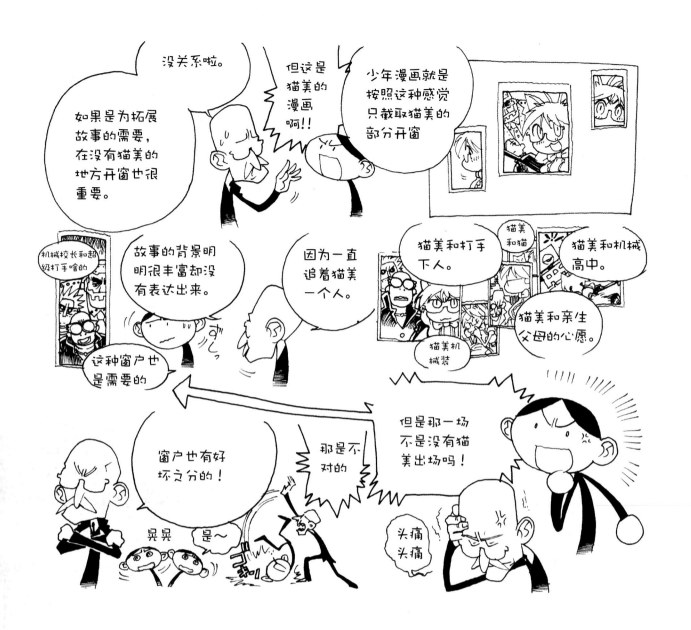

2
在哪里打开那扇窗

那么，让我们回到那堵墙面前。这样的墙壁和窗户的风景就如同猜谜游戏一样。但是这次我们不是解谜而是出题。也就是要让回答者能够思考出足够多的答案。

为此，很重要的一点就是窗户的位置。比如，如果墙的对面是"草原上的大象"的话，在能够显现这一点的位置上开窗户。

首先是大象的特征，我们要在可以看到长鼻子大耳朵的地方开窗户。这样一来，就很容易判断出对象是大象了。但是如果在下方的位置集中开几个窗户，看到的只能是"站在草原上的四足兽"。读者们有可能将其误解为犀牛或者河马。除此以外，如果从所开的窗户中只能见到草原或者树木，那么所能得到的信息只有"对面有个大草原"。

相反，想传达"大象的美丽眼睛"，如果只在大象眼睛周围集中开几个窗户，结果就可能造成"是一个圆溜溜的漂亮眼睛，但是不知道是什么动物"的结果。这时就必须再开几个窗户让人抓住其他的特征。

如果把这个移植到实际作业当中，那么就要考虑在场景中应该描绘些什么，然后做出选择。

少年们肯定只会考虑猫美。如果把猫美所在部分开一个大小足够看到她的窗户，但至于她在哪里和谁说话就完全不可知了。那么即使是要表达猫美魅力的故事也无法被理解了。

即使表达了自己想表达的东西，这些内容也不一定能够完整地传达给读者。抽出想要表达给读者的部分，就是场景的本质。

从场景这扇窗户中看到的只是一个片段。读者们想象着没有被画出的部分，可以给自己一个"对面就是什么什么"的暗示。

让读者读出自己的意图来是非常需要技巧的一件事。在一部漫画中所使用的场景数量是有限制的。因为书的页数有限制。因此"窗户"就分为好坏两种。

所谓好的窗户，就是从这一个场景中可以得到很多的

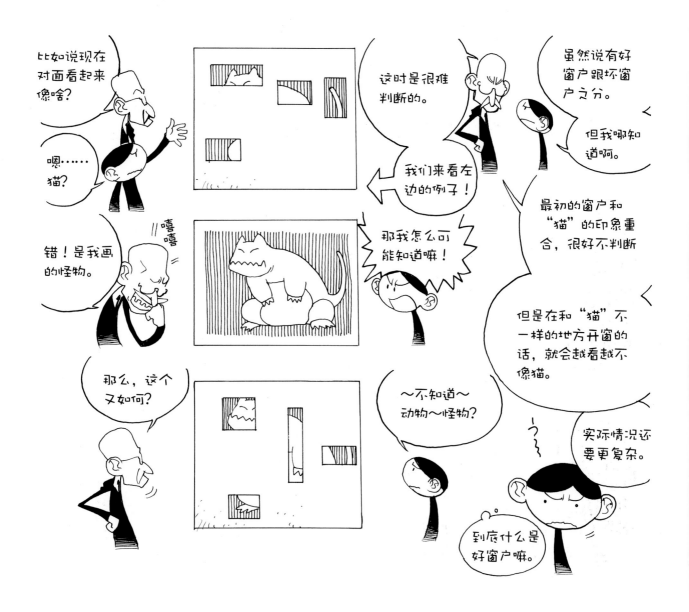

信息。

　　以大象为例，即使是在腹部开一扇窗户的话，也只能够获知皮肤的颜色和质感。但是如果把鼻子的部位也开一扇窗的话，包括肤色和质感在内，可以类推出大象的大致形状，也可以看到一点背后的大草原。

　　像这样先打开关键部位的窗户，然后把他们重叠起来是很关键的。不过也没有必要通过一扇窗户就了解到全部的信息。比如，刚才提到的鼻子周围，其实包含了很多的情报，不过通过这区区一扇窗户，还是无法了解这是头勇猛的大象还是温柔的大象，这时就需要再开一扇窗户。

　　反过来，不好的窗户就是那些包含很少信息的窗户。

　　比如说，如果想要描绘出"在大象清澈的瞳孔中映射出的美丽草原风景"这一场景，就需要加入一个特写的窗户，这样读者就可以看到有着特殊效果的风景。这都是以"眼睛"为大前提的。

　　作者对自己想要创作的作品都非常了解。所以，很容易就产生"这样是不是就足够了"的想法，这就是引起说明不足的原因。如何让读者感到满足是最关键的。

　　窗户的形状不一定必须是四方形，可以在圆形、三角形，自由曲线间自由选择。在形状变化时，同样面积内所展

现出来的东西也不一样。

　　还是以大象为例，如果在脸的位置开一个细长的三角形窗户的话，就可以看得见眼睛、牙齿和鼻子。这样可以一下子判断出来是大象了。

　　再以在上学路上捡了一只流浪猫这个场景为例，从洗脸开始到与附近的大妈交谈为止，没有必要把每一个细节都画出来，重要的只有捡流浪猫的部分，需要对这一场景进行重点描写。

　　加入必要的内容，省略不必要的内容，这是选取场景的一个重要课题。

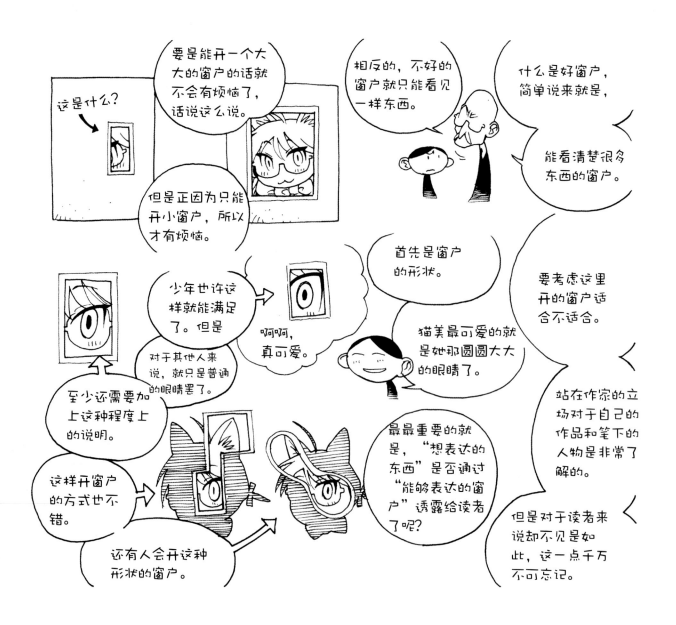

3
应该修改的是窗户还是
窗户对面的东西？

不必要的窗户，就一定要果断去掉。如果很难让人理解，就试着改变窗户的形状。在实际的作业中，要从若干个已经做好的场景中选择出好的窗户并予以修改。

让我们拿一个情节当例子来说明一下吧。在"受老师委托帮忙搬讲义的猫美，不小心滑了一跤"这一场景中，

1.老师说"拜托了，班长"，然后猫美领了讲义
2.一边看着讲义封面一边走着的猫美
3.走到楼梯处时，猫美一脚踩空
4.滑倒了
5.一边四顾笑着说"我真傻"一边站起来

可以通过以上五格漫画描绘出来。虽然有点过于详细，但是完整地传达了意思。

而且，"班长"、"傻"、"周围觉得她傻"、"但是并没有嘲笑"等内容也被包含其中，但是却没有明说。这就可以被称之为是"好的窗户"。

但是同样是五格漫画……

1.摔倒的猫美
2.散落一地的讲义和她的短裙
3.摔倒
4.另一个角度的摔倒
5.从可以看到内裤角度的摔倒

如果画成这样，就只能够表达"摔倒"这一个内容。虽然只表达这一点也没什么问题，但是如果仅仅借助这些就想让读者理解"傻瓜"和"班长"等意思，实在是难为他们的想象力了。

虽然少年们也会说因为猫美是班长，所以帮忙搬讲义也是很自然的一件事情。摔倒也不是傻的表现，但是这应该不是普遍的想法。

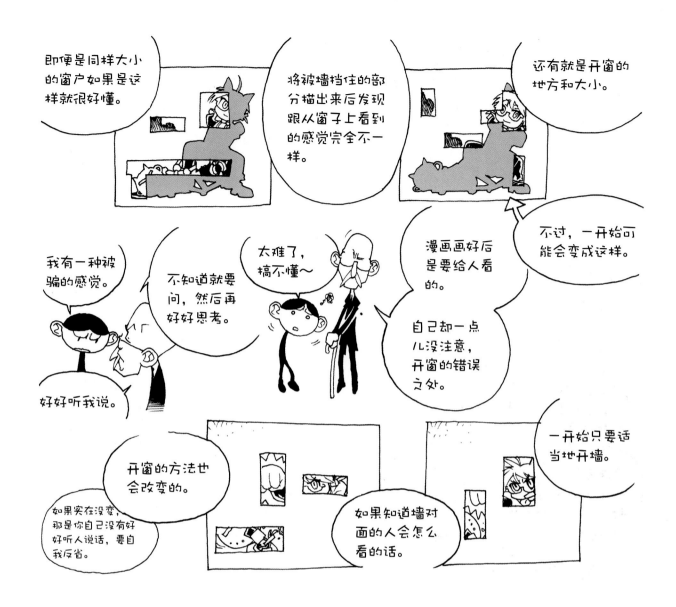

在修正、选择时很难办的一点，就是由于过于投入到创作中，导致忘记了自己原本想要表现的东西。如果以窗户为例，就是只注意到已经打开的窗子，去修饰在其背后存在的东西，而忘了如何让人更好地看到想要表现的东西。

如果在大象的耳朵和尾部同时开两个窗户的话，那么就有可能给人一种错觉，认为对面是一只尾巴边上长着耳朵的怪物。

在故事情节方面，如果过分纠结于对摔倒这一瞬间的描写，就变成全篇都是摔倒，班长活泼的身影也就看不见了。这就是所谓"出发点发生了改变"。

出发点发生改变也不一定是坏事。自己想画的东西不管是大象、猪，还是狮子，只要决定了把墙对面的动物整个调换一下就可以。

在实际作业中，要把在此之前所制作的场景全部保留下来然后从中选取适合故事流程的。这一工作要分阶段进行。

一旦开始制作场景就可以找到自己真正想要表现的东西。把一个大致形状的"想要画的东西"摆在墙对面，一边给墙开窗户一边判断自己的动机。经常使用的编故事练习法"三题故事"，就是与之相近的方法。

这个时候一旦在一定程度上明白了自己想要表现的东西，就需要透过墙壁对对象进行修改。如果一头大象身上还有着狮子或者野猪的印记，就不是一个完整的形象。

无论是进行怎样的作业，都需要有检查的勇气。实际上，改变场景可能会使想要表达的内容更加通顺易懂。刚才提到的"摔倒的猫美"的场景，对一开始的"摔倒特写版"进行整理修改，加入其它的内容后就会变得比较成熟。

业余爱好者在画漫画时没有时间的限制。但是，每当想到新的场景就去深究自己想要表达的东西，那么作品就永远无法完成了。最坏的情况就是，在不断重复这一过程的时候，脑中就会产生"无法完成的惯性思维"，这一点是最可怕的。

一旦确定了主题，就不要随便改动了。

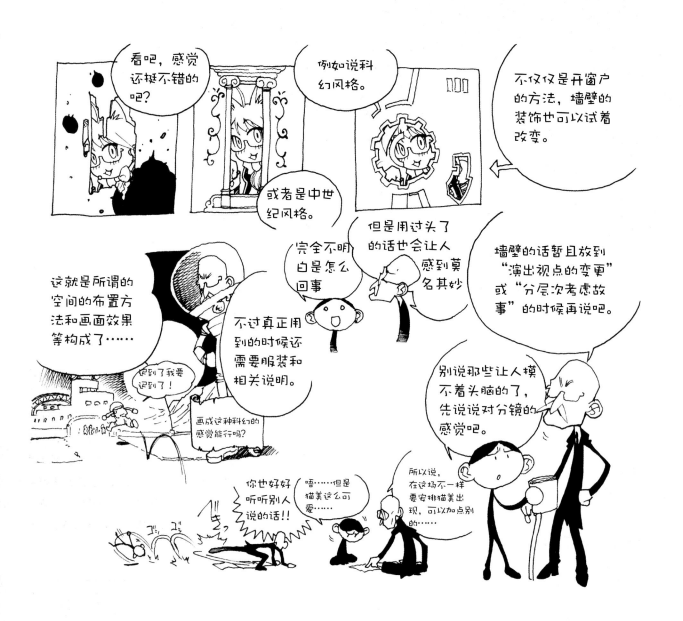

4
传递想法的方法论

这次的作业，目的不是为了使漫画更加有意思，而是为了让有趣的内容能够更好地传达给读者。

但是，窗户的位置和形状也表达了个性。在一个合适的地方开一扇窗户，然后把故事原原本本地传达给读者。用非常平常的方式去叙述一件非常平常的事，有时也可以让人感到有趣。久住昌之和谷口次郎先生的《孤独的美食家》就是如此。只不过是中年男性吃套餐和回转寿司的过程，却很惹人发笑。

窗户的位置和形状，和切入点有些类似，有趣的内容就原封不动地传达，平常的内容就尽量通过有趣的切入点来传达。

但是这个与其说是展示个性，倒不如说是个性的自然流露。初学者还是不要轻易展现自己的个性比较好。学知识很容易，但是把它们运用到实际中时就很难了。一开始即使没有领会到展现个性的方法也没有关系。

个性和笑点，最好能够从放在墙对面的东西里表现出来。如果它有趣的话，那么即使窗户的位置和大小不是很好也没有关系。

自己想要表达的东西到底是什么？希望表达哪些方面？另外，为了展现自己想要表达的东西，需要画些什么？这些都是在一个个不同的阶段需要去考虑的。

此外，在被选出的场景中都能够传递怎样的内容，需要站在读者的角度上去思考。甄别好的场景和不好的场景然后去修改、整理。

设身处地为读者考虑，而不是沉迷在自己想要表现的东西中，在创作时一定要留意这一点。

想要表达的东西能否顺利表达，这是场景合适与否的一个判断标准。尽量从客观的角度去审视，不要想着糊弄读者，要严格地去判断。

漫画编辑现场

科幻作品的视觉表现力最为重要

构成：江藤千惠子、中村美奈子

第6回

江藤千惠子
Chieko Eto

东京都出生的漫画编辑。
从《RIRIKA》（Sanrio）、《mimi exellent》（讲谈社）等杂志创刊起就担任编辑。
另外还担任香港CULTURECOM公司的少年漫画编辑。

——东放学园电影专门学校的数码文艺科这次选推的作品是新井由香里（21岁）的《奶奶》。请您介绍一下做出这个选择的原因。

这个故事很完整，起、承、转、结都很平衡，而且情节设计得小巧雅致。不过其中的搞笑桥段不是很多。我们一边来看故事的起、承、转、结，一边提一些具体的建议。

在描写日常的作品中加入细小的轶闻

"起"指的是第1~2页，描写了奶奶和主人公初的孩提时代。其中表现得最深刻的是初有多么的喜欢奶奶。在这里希望能通过一些有趣的情节来表现出来。为什么呢？因为必须要给读者展现初由原来的喜欢演变成今天的烦恼的这种心理变化。在"起"的环节中就缺少这些有趣的情节。新井应该把自己的想法更多地展现在作品中。之所以做不到这一

点，大概是因为不会用自己的体验来代替吧。要想让别人理解自己的想法，就要用通俗易懂的语言，细致入微地描述。这样的情节越多，读者对奶奶的亲近感也就越强。读者一定会把自己的感情带入到主人公或者其他角色上来阅读作品。此外，往角色身上移植的感情越多，随后能够获得的感动也就越大。在创作时希望画家们能够注意的，就是读者的存在。也就是，画出来的东西不仅自己要明白，还要让读者也能够明白。这部作品因为是描写日常生活，所以其中的世界观很容易理解。但是通观全局，表现重要的主人公初的心理的画面很少，这样读者所接触的信息就不是很充分。下面就让我们说明一下必须加入的要点及其原因。新井的漫画中整体的画面构成非常优秀，在第2页1~3格的自行车的场景，通过横→前→后等多个角度描写，在讲述简单的故事时能够做到不让读者感到厌烦。希望今后在这一点上能够再接再厉。

通过表情刻画把人物的喜怒哀乐传递给读者

"承"的部分在第3~16页，一直到奶奶病倒。第3页的第2格里对刚成为高中生的初的脸进行了细致地刻画，但是没有通过表情表现出初的感情。而且这和第2页第4格的笑脸相对照，显得非常的不招人喜欢。本来是满脸阳光的初，经过了11年变成了一张忧郁的脸。通过描绘脸的方法，可以很清楚地看出现在初和奶奶的关系。初之所以会为奶奶感到忧伤，是从幼儿园到高中这段时间里两个人之间发生很多事情的结果。在漫画里要通过一副画来表达出角色11年间所经历

❶封面加入了显眼的框体。这种表现形式有时会很有效，但封面的整体绘画训练不可懈怠。

❷只写出"健太"这样一个名字会稍有欠缺。这里应该衡量接下来的故事发展，让这一幅画面将各要素体现完整。最好能画出健太小时候的样子。

01

东放学园电影专门学校

这次参加的是数码文艺科的学生。之前我们征集到了体育、历史、四格漫画等领域的很多优秀作品，江藤再次表示万分感激。现在希望成为漫画家的人之中有80%的人都创作科幻题材，这一点实在是很罕见的景象。因为，自己所创作的作品要在入学后发表。通过这一方针可以明确自己的目标，以及为了达到目标所需要做的事情。另外，经常光顾本杂志的菅野博之也是该校的讲师。

02 03

❸奶奶和儿童时代的初这一段内容也不太充分。仅有奶奶到幼儿园接初回家的描述显然会让这一部分过于平淡。开场只有一个小故事来展现的手法并没有问题，但类似这种温馨场景的描述，最好再画2～3个。

❹"过了11年"这种描述应突出强调，用大号框体来陈述。

❺初的面部没有明显表情，应在背景中添加线体来衬托出此刻人物的感情。

❻这里写出了初与奶奶谈论晚饭时的话题，对话内容不充分。多加入一些日常生活中更加琐碎的话题则更能表达出初嫌奶奶唠叨的感受。

04 05

❼故事没有解释过健太为何如此关心初的奶奶。如果对主人公初来说，健太是重要人物的话，加入健太与奶奶之间的故事则更能让读者理解人物关系。

06 07

❽两位路人朋友的描绘不可偷工减料，一定要画出不同的区别。角色的区别非常重要，切勿忽视。

❾从这里可以看出健太好像喜欢初。但无法得知他喜欢初的哪一点及原因。这样只会使读者感觉初只是个讨厌的女孩。完全表达不出健太的感受。

的事情。所以这时应该把初的脸描绘成凝聚了11年经历的表情。比如对嘴唇、眉间皱纹的刻画，对脸做一点点改动就可以改变表情。研究这些表情，努力表现出角色的感情。初是一个没什么忍耐力的人。为什么这么考虑呢？因为在奶奶的身边被抚养大，总是不太考虑周围人的反应来表达自己的感受，也就是经常会做出一些很不满的表情。在这个时候，就要求初和读者们印象中在祖母身边长大的孩子一个模样。以日常生活为题材的作品，可以让读者很容易想象出角色的性格、心情和行动，所以作者不用细致地说明，但是必须详细刻画的地方也有很多。但是初直到第13页的第1格仍没有在奶奶面前表达自己的情感。读者因为没有从作品中获知初的想法，所以会对作者的出发点产生疑问。为了不让读者这么想，可以往其中加入"不要总是问同一件事"这样的台词，并在表情中加入一点皱眉，以细致地表现出不满的情绪。在以日常生活为舞台意图打动人的作品中，细微的感情描写得越多，读者就越容易把自己代入到角色的感情中，会让他们产生如果我是奶奶的话就应该对初好一些这样的想法。如果读者也是高中生的话就更容易理解初的想法了。另外我希望新井能够更好地表现奶奶和初所共同经历的一些事。这部作品中的情节展开很平静，简单举例来说就是，在这部作品中没有你死我活的情节。在不出现生死等特别激烈场景的情况下要把故事推向高潮，就要对每一个细节细致刻画。为此如果连最基本的表情都无法熟练描写，在遇到一些复杂的场景时肯定会手忙脚乱。如果有意成为一名职业作家，就需要用职业的眼光去看漫画。不仅仅是自己喜欢的漫画，还要阅读和自己创作倾向相同的作品，一边阅读一边研究它的表现手法。编辑中的新人一般都是二十二三岁，这些人是绝对不会接受那些过时漫画的。所以表现方式的过时就是致命伤。要是一直像第4页第4格那样画脸部，就需要设定与其相匹配的人物，也就是与自己的画风相匹配的人物。不过在转换画风的时候也不是要对内容做完全的改变，只要是自己喜欢的方向就可以。如果是希望以祖母为中心展开情节，那么设定中就要把祖母当成主要人物。如此一来，新井那些很朴素的噱头就有用武之地了。例如将奶奶设定为一个唠叨又活泼的角色。脸上有着一个圆记的女孩子和奶奶之间吵吵闹闹的情节我觉得也很有意思。如果角色的形象鲜明，读者也就很容易沉浸入漫画的世界中。如果读者看到第4页时还没搞清楚奶奶和初是什么样的人，那就太失败了。一般读者看两三页觉得没意思就不会再继续了。所以需要在"起"的环节中以开朗的奶奶和她的好友之间有趣的事情来抓住读者的兴趣。为什么要把奶奶设定成一个很成熟的角色呢？

　　新井：因为在实际生活中奶奶的原型是一个很吵闹的人，所以我就想在漫画里让她老实一些。

　　以实际生活中的人物为原型创作的作品肯定非常有趣。

这样一来可以在作品中加入些真实的有趣桥段。读者们对有趣的地方总是很敏感。职业作家和业余作家之间的区别就在于，可以从第三者的角度上清楚地观察，也就是站在读者的角度构思是成为职业作家的必经之路。从这个意义上来说我认为对奶奶的性格设定被白白浪费了。

登场人物不仅要有责任，还要有个性

在第4页时青梅竹马的健太登场，但是我不知道他登场意义何在。至少在我看来健太只是一个一直跟在奶奶身边的人。也就是说健太这个人物欠缺个性。如果能够把健太和初在恋爱方面的表现描绘出来，就可以让读者对健太这个人物有一些了解。健太喜欢奶奶，但是他对初的态度又是如何的呢？在"起"的阶段幼儿园的场景中不能仅仅出现名字，还要让健太登场，清晰地交待奶奶、健太、初这三个人之间的关系。其次，奶奶是如何看待健太的，如果准备让初和健太结婚，那么需要刻画的有关奶奶的内容就有些不充分了。总之需要先说清楚健太存在的理由。像现在这样作为恋爱对象或者奶奶的好朋友都是不行的。我说过很多次，这是部描绘日常生活的作品，必须要让读者理解到登场人物的性格和他们出现的理由。从读者的视角来看，在健太出现的时候，他们自然而然就希望他和初之间能产生恋爱关系。奶奶希望初能够和健太结婚，虽然初不喜欢奶奶的自作主张，但是却非常喜欢健太。这就需要再加入三个人之间曾经经历过的事情。这样读者就会对三个人之间的关系有一个了解，读者也可以自由地在初和奶奶中选择自己支持的对象。不过，我在阅读作品时没有体会到初作为主人公的魅力。作者一定要对选定的主人公有一个明确的理由。如果没有这一个明确认识，漫画中主人公就会在几个人中来回变化。或者是让人感觉不出谁是主人公。从这一点来说，初有着标准的主人公的外表，而且行事风格也比较符合主人公的要求。但正因为初是一个有魅力的好孩子，所以会让读者产生"奶奶是一个阴沉的人，也许是她做的太过分了"的感受。但是现实是，初是一个让人讨厌的人。在作品中初的行动只是流水般地交代了一下。登场人物魅力和性格，都要凭借台词和行为来表现。特别是成为职业作家以后，不知道会有什么样的人看自己的作品，不知道他们会以什么样的方式去理解。每一个读者脑海中对初、健太、奶奶的印象都是从作品中对他们的描写来获得的。这样一来，如果把初的性格设定得更加准确的话，那么她的抑郁是不是就能更好地表达出来呢。在第4~5页，初和健太有一番交涉……虽然意境很符合高中生这个身份，但是却没有把两个人的感情完整地传达出来。我说过很多遍了，感情表现得不足就是作品中亮点不多的原因。如果不能够表现出健太的存在感以及初和健太之间的微妙关系，就无法让读者对之后将要展开的情节有所期待。漫画在一

08 09

10 11

12 13

❿感情爆发的场景至关重要，不仅表情，背景也要细致处理。借此强调人物感情。

14 15

⓫这里也应该给出正脸表情。烦燥、郁闷的表情和良好的背景处理能给读者留下深刻印象。

16 17

⓬从来不知道爷爷的存在。这么突然的登场难免让人摸不到头脑。如果故事中有爷爷，最好给爷爷多一些出场机会和台词。特别是这种日常系漫画，一定要注重家庭关系的描述。

18 19

定程度上是一个给人以联想的世界。读者从开始阅读起，就会自由地联想，比如大结局是否圆满啦，或者希望某位角色幸福某位角色倒霉之类。如果故事情节的展开能够符合大多数读者的想象，那么可以称之为初步成功。为了取得这样的成功，在"起"和"承"的起始阶段，有必要加入人物的感情和人物之间的关系描写。如果健太是单相思的话，就要加入符合单相思的言行。这样，能够使读者对初和健太之间的恋爱关系有所期待。特别是描写日常生活的作品，让人直接就期待最后的结局是一件难事。所以即使是从让故事情节紧张化的角度来说健太也是一个很重要的角色。但是在你的笔下，到了最后健太变得可有可无。人物一旦登场，就一定要发挥他们的作用。在第6页第2格中初的两个朋友也登场了，结果仍然是没对剧情起任何作用就消失了。对他们也没能够仔细地描写，连名字都没有出现。即使是配角，也应该承担起烘托初和奶奶之间关系的作用。应该用一些笔墨刻画一下这两个人的魅力对于初而言是多么重要。正因为这三个人之间的朋友关系让初现在感到很幸福，从而放弃了奶奶。如果不能让读者感到这一点，对奶奶很刻薄的初在读者心目中就会是一个招人讨厌的形象。因为这两个人的关键存在，所以在第6页第4格中出现了初的笑脸。那种笑容和小时候在奶奶自行车后露出的笑容一模一样。所以，他们两个对初而言是很重要的存在，初也可以顺利离开奶奶了。这些变化都是必须展现给大家的。在画日常性的漫画时，就是这样细致的世界，要用这些细节来打动读者。选用日常生活为题材时，自己的日常生活全都可以成为材料。和祖母吵架，和朋友们玩耍，这些都是记忆中的东西。虽然很费脑子，但是如果能够把它们应用到作品中去，是成为职业作家必要的一步。如果觉得麻烦也可以把视线转移到别的题材上。创作那样的日常题材作品是很困难的。现在开始，每当想起小时候的趣事时就把它们记下来，一边看照片一边问祖母那时候发生的事情，然后写在纸上。坚持下去，作品的质量就会得到很大的提高。比如在第11页出现的关于打雷的回忆，即使是画成了失去平衡的作品也不能放弃。不断地坚持作画，肯定会创作出与故事情节相适合，其他人也画不出来的独特作品。

加深读者印象的感情表现

在第13页第一次出现了感情的爆发，但是却没有对初的表情进行描写。在漫画里，表情就是生命。即使一句台词都没有，仅仅凭借表情也可以把信息传达给读者。所以比起写10行的台词，刻画表情更容易给读者留下深刻的印象。但是像这样都是从背后来描绘人的情况，会让读者完全不知道初为什么要爆发。而且，初因为奶奶的事情而感到忧郁不是从第3页就开始出现了吗？从第3页到第12页细致刻画初的感情，再一次出现的抑郁表情和"啊，又不郁闷了"的台词

相结合，就会给读者留下更深刻的印象。如果想要进一步加深印象的话，就要对全身进行刻画来表现感情。漫画是台词与画的平衡体，即使开始的时候不太适应，在不断创作的过程中也会逐渐习惯，所以一定要坚持。这个场景不是"承"而是连接"承"和"转"之间的很重要的一幕。但是从中看不到主人公的感情，可以说这一幕画得就很失败了。而且奶奶的反应比较淡，也没有对脸部表情的刻画，所以读者对奶奶的印象也就不会很深。初的母亲在这部作品中也登场了，但是相同的问题，她也缺少感情丰富的脸部刻画。仅仅有台词是不够的。在第15页时也是一样，出现了健太第一次冲初发火的场景，仅仅表现出了为奶奶去辩解，健太自己的感情却没有表现出来。因为健太喜欢初，所以希望她能和奶奶搞好关系，这样三个人都能够开开心心地在一起，当然他也知道这是自己的想法，有点多管闲事。如果健太只和奶奶关系好，而不喜欢初，那么他反倒希望初不回来才好，这样他就可以独占奶奶了。但实际上并非如此，健太既喜欢奶奶，又喜欢初。他是希望大家的关系能够改善才会发火，在这个场面中要是体现出健太的想法就更好了。这样一来还是在第15第4格初的背影有问题。如果在这里能够很好地刻画表情，就会成为非常有感染力的一幕。这时初对奶奶的不满就会爆发，对健太也会不好。这样为奶奶病倒时初的内疚做一个铺垫。这些感情的堆积与结局的表现是相关联的。如果能够把这些细致的日常感情堆积起来，这个作品就可以做到非常感人。在健太发火的时候，可以让初把脸转向外面说"和你也没什么关系"。如果初喜欢健太，这时会感到非常的伤心。这些情况自己都要考虑到。不满的时候、发怒的时候、窘迫的时候、悲伤的时候。另外，可以在这时加入和你自身感受相结合的内容。针对这方面进行练习，感情表达的方法也能拓宽。

故事的关键就是认真地描写以感动读者

"转"这个环节集中在第17~29页，奶奶的病倒导致事态的急变，如果能够对奶奶的容貌样态更加认真地刻画就会丰富这一阶段的内容。为什么呢？在吃了5碗糯米饭后倒下时，这个情节还跟玩笑一样。那些老年人可能因为一个感冒就丢了性命，奶奶也有可能因此而病倒。在奶奶病倒以后，初开始反省自己以前的态度，为了能让奶奶再次回到家中而去看望她。如果在这里有初和奶奶修复关系的情节，就更加有戏剧性了。看到奶奶处在危险的状态，初流着泪说出了"对不起原来对你那么刻薄"、"对不起我说了很多不好听的话"。在初流眼泪时，我相信读者的眼泪也会随之流下的。其实这就是一部容易感动读者的作品。这样感动人的作品不会被流行所左右，很受读者的欢迎。即使是职业作家，创作让人哭泣的作品也是很难的。在细致描绘日常生活小事

20　　　　21

22　　　　23

24　　　　25

26　　　　27

28　　　　　　　　　29

30　　　　　　　　　31

32　　　　　　　　　33

34

时，最后还要让读者哭泣，这必须在事前就做出规划。这部作品的哭点就是奶奶的病。在刻画这一段之前就要安排好初在听说奶奶生病后的内疚表现。如果能够让读者哭泣，就是漫画家的胜利。读者们都很喜欢感人的作品。但是现在这样的作品越来越少了，所以在这个良好的创意下可以坚持把这部作品做下去。但是要注意不要在很关键的环节，尤其是想要感动读者的地方出现搞笑的场面，不然前面所做的努力就全白费了。如果读者看到这里，肯定会觉得莫名其妙，然后就对这部作品失去兴趣。初正是在知道奶奶病倒了，有可能就这么死去的时候，才真正感受到了奶奶对她的重要性。这样的感情是人类所共有的。体验过的人们会把其当做心痛的回忆，没体验过的人当亲人离去时就会深切地感受到这一点了。如果这一部分能够认真地描写，这部作品就可能成为一部佳作。

要勇于面对自己的弱点

第33~34页就是"结尾"部分了。第31页第1格中初的笑脸仿佛回到了幼儿园时代。自幼儿园以后已经过去10年了。如果在现实生活中这就是一段很长的时期。如果可以的话，可以写明初是从什么时候开始不喜欢奶奶的。如果是初中就开始的话，那两个人之间的隔阂可能已经很深。如果是高中才开始的话，那么修复起来就要容易很多。有了初的这些心理轨迹，我们就可以理解第31页重新回到初脸上的灿烂微笑。

——因为没有初的表情特写，所以很难获知初抱有什么样的感情，读者也无法进行感情的代入。最后以灿烂的笑容做结尾可以给读者留下深刻的印象。笑脸是这部作品的关键。是不是应该对出现这个笑脸之前的过程，也就是初的冷酷、发怒等面部表情做细致地刻画呢？

"是的，如果能够把有关的细枝末节都予以刻画的话，就会使其成为一部出色的作品。通过作者刻画人物感情的方法，可以看出他的性格。你无意间暴露出了自己刻薄、易怒的一面，可能自己都没有感觉到。在创作时，为了让情节发展，只刻画积极的一面而忽视了消极感情的刻画，作品就会欠缺一些成色。对于消极感情的刻画要发挥想象力，尽量做到让其在发挥作用的同时还不破坏平衡。之后就是本人的自我感觉问题了。自己画不出来的东西应该有很多，消极的情绪就是其中之一。所以对于自己的弱点不要一笑了之，而是要认真地去应对。此外，现在积累作品经验是很关键的，所以一定要坚持创作。沿着这条路走下去，相信你一定会取得成功。"

漫画高手速成系列

漫画高手速成系列 1

简单十步！教您学会画漫画

　　如何学会画漫画？本书把漫画的创作过程最大限度地压缩成十步，只要掌握了这十步就可以轻松地画漫画了。书中还介绍了很多漫画名家的绘画技巧，解说生动、详细，并且对初学者提出了一些关于漫画工具的选择和发表作品等的建议。本书是"漫画高手速成系列"的第一部，面向"想从现在开始学画漫画"的人，是漫画爱好者必备的练习书！

漫画高手速成系列 2

完美掌握画笔的使用方法

　　本书是面向想要画出更美、更流畅的线条，以及迫切地想要画好漫画的人士准备的练习集。它逐步介绍了画好漫画必需的训练项目，例如"准备绘画"、"描线"、"用尺子画线"、"效果及笔触"等内容，直至你能够熟练地使用蘸水笔，画出备受人们欢迎的作品。即使是首次握笔的初学者，按照本书的训练步骤反复地练习，也一定能成功。

漫画高手速成系列 3

男性人物的绘画技巧与造型

　　擅长描绘可爱的美少女形象是一个漫画家成功的秘诀，那么怎样画出可爱的美少女呢？本书就介绍了把握女性身体构造平衡、描绘女性身体各个部位的方法，以及美少女服饰和姿势的画法，并刊登了大量人体姿势参考素材，供读者模拟练习，培养整体平衡感，进而成为受大众欢迎的漫画高手！

漫画高手速成系列 4

美少女的绘画技巧与造型

　　如果缺乏人体骨骼和肌肉的知识，难免会画出奇怪的、别扭的作品。只有仔细观察人体，并且反复练习，才能迅速掌握绘画人体的方法。本书为读者详细解说描绘漫画男性角色人物的秘诀，介绍如何把握人物平衡，让人物比例与画面相协调的方法，尽量使读者描绘出优秀、完美的作品。

漫画高手速成系列 5

漫画人物角色设定的技巧

　　无论是漫画还是动漫游戏中，越来越重视人物的角色设定。怎样让自己笔下的人物性格鲜明起来，让自己的漫画人物魅力四射是这本书的重点之处。本书中介绍了在绘画人物之前，首先要自己考虑人物的心理及性格等一些特别的技巧。

漫画高手速成系列 6

用Photoshop绘制漫画的超级技巧

　　本书介绍了Photoshop软件的各种功能和工具的使用方法，以及用Photoshop进行CG绘图的基本知识及需要的准备工作。详细的操作步骤与讲解，让你轻松学会用Photoshop绘制漫画！为提高漫画爱好者的水平，书中还介绍有日本漫画名家用Photoshop绘图时上色的技巧，希望这些能够成为你绘图时的参考。

本系列丛书的将陆续出版！（单本定价：29.80元　辽宁科学技术出版社）

漫画高手速成系列 7

画出更美丽的颜色！画材的使用方法

　　本书介绍画材的种类、特性和漫画名家使用画材的技巧，以及颜色的使用及配置方法，让你画出最美的、最受欢迎的漫画！

漫画高手速成系列 8

轻松简单！用电脑绘制漫画

　　本书的第一部分介绍了专业漫画家在创作过程中采用的数码技术，第二部分为现在漫画CG制作过程中使用最多的Photoshop、Comicstudio、COMICWORKS等3种制作软件的使用方法，最后一部分介绍了漫画CG制作的必要素材及制作中的必要保存方法、解像度等，使你轻松成为一个漫画CG制作高手。

漫画高手速成系列 9

漫画绘画技巧提高篇

　　本书和"激漫"系列的第一本书一样，从画材的介绍到绘画的技巧作了说明，另外，介绍了画面的构成等绘画漫画的高等技巧。透视感觉也是本书的介绍重点。最后一部分介绍了如何给人物起名字及扩展创作思路的训练手法。卷末，教你迎合漫画商的想法，思考整个漫画的创作。

漫画高手速成系列 10

漫画故事的构思与创作

　　介绍了5种类型共14种题材的漫画故事的构思和创作实例。少女漫画的恋爱、成功和OL题材，少年漫画的运动、推理抓捕和武侠题材，魔幻漫画的精灵、时代魔幻和幽灵题材，恐怖漫画的妖怪、幽灵屋和跟踪狂题材，主妇漫画的婆媳大战和邻居纷争题材。通过实例，分析创作技巧，最后着重两个漫画题材的内容进行延展和扩充，让读者深刻体会漫画故事的构思与创作方法与技巧，创作出有自己独到之处的漫画故事。

漫画高手速成系列 11

跟日本名家学插画！漫画与插画技法入门

　　很想创作，却不知灵感从何而来；创作草图时，"画面看起来千篇一律"构图总是不够理想；怎样才能让人物形象更加生动；上色时掌握不好晕染和渗透的技巧……这些插画绘制中经常令人困惑的问题就由本书来为你解答吧！跟着日本名家学习专业的插画技巧，你也能按照自己的心意画出精美的插画作品！本书旨在让没有任何绘画基础的初学者掌握专业的插画技巧，创作出合乎自己心意的插画作品。

日本插画作品大赛

在本书上举办作品展，这已经是第6回了。
编辑部一如既往地感谢大家的投稿。
下面，就请大家来欣赏这一次投稿的力作吧！

★ 金奖 ★

赤色的角笛

京都府 **HOJYOI**
Illustrator
你可以随心所欲地感受这悦耳的音乐。

作者是每次都能稳定地提交优秀作品的
HOJYOI。而且他在保持自己画风的同时，每
次都能够给我们展示一个新的世界，具有极高
的艺术表现力。这次他参赛的作品就是这样一
部力作。无论是色彩还是世界观都很经典。请
再接再厉继续创作。（光）

★银奖★

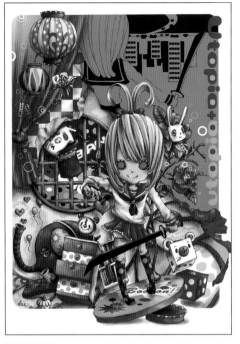

UTOPIA

东京都 **纱英**

Photoshop

"这是我的理想乐园"，其中加入了很多我喜欢的东西。

使用了很多元素，颜色繁多鲜艳却没有混乱的感觉，画面整体很漂亮。右上方的蓝色世界很吸引人的眼球，很好地传递了作者的愉快心情。主色调集中在左前方，如果能稍微降低周围的色调就更好了。（光）

雨天……（rainy……）

北海道 **MARO**

丙烯画具

"下着雨，但是心情是晴朗的"。

细致的刻画，色调、世界观的设定都非常出色。自然而生的立体感也很吸引人。如果有什么缺点的话，就是过于自然化。作为单独的一幅插图有些欠缺冲击力。（K）

★铜奖★

发芽

鸟取县 **Mumu**

Illustrator

看上去很简单的一幅画，但是画面构成非常绵密。这是一幅使用Illustrator的优秀作品。能够使用很少的颜色来构成如此漂亮的画面也很棒。此外这幅作品的立体感也很突出。（K）

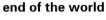

end of the world

大阪府 **新堂雅** 18岁

从自己最喜欢的歌词中联想创作的这幅画。主题是《正在融化的世界》。

主要的部分绘制得非常细致，与背景相得益彰，很吸引眼球。由主线所烘托出的立体感也很不错。对人物的刻画也很到位。（K）

森林的医生和松树

大阪府 **片山** 21岁

Illustrator

今天我们来修理到处都是洞的松鼠窝。

非常沉着地表现了气氛和世界观的作品，在自己的世界中对色彩感进行了统一。可惜在画面中心部位过于空洞，如果能够再加大色差增加一些元素就更好了。（光）

那时见到的天空

爱知县 **朝日** 23岁
Photoshop
还记得那时的天空吗？在幼时，在大学时代，在放学路上，在叔叔的家中，在午后的林中。这么说来最近很少见过那样的天空了。

色彩使用非常漂亮，世界观也很好地被表达了出来。对人物表情的刻画也非常生动。为了表现出天空的深邃，使用了由浅至深的色彩运用手法。可惜人物与背景之间的处理不是很理想。（光）

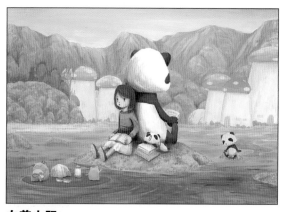

向着太阳

大阪府 **山下爱永** 30岁
树脂画具
天气晴朗的午后，面向着太阳懒洋洋地呆着，气氛相当的安详。

厚重的颜色非常的漂亮，景深和画面构成也都非常完美。因为使用蓝色过多的缘故，让人有一点哀愁感。可以接触到人物的内心。希望以这样的姿态再接再厉，继续创作。（光）

关系好的标志

滋贺县 **黑兔**
彩色铅笔
大家都是好朋友！

鲜艳的色彩和华丽的世界博得了人的好感，每一个角色都很生动。画面从明亮鲜艳的颜色到浅暗颜色的过渡也很自然。下次可以把重点放在对颜色的运用以及控制视线上。（光）

飞翔在秋天的空中

京都府 **月代ATSUTO** 26岁
钢笔、彩色墨水
我很喜欢秋天的天空，想要在那样的天空自由翱翔。可惜那是不可能的……

在每回都投稿的人中，这幅作品非常吸引眼球。交织感很强的色彩使用、主题的突出都做得很好。对人物画面的突出也让人惊叹。期待着画面的布局能够提高。（K）

对这个孩子的七个祝福

大阪府 **崛川嘉代** 22岁
钢笔、水彩
谁在叫我，是谁在叫我呢？

使用很少的颜色，通过黑白的对比来构成画面的主色调。其中加入的一点红起到了点睛的作用。需要注意的是，画面整体没有一个统一的印象。（K）

花魁蝶鸟

北海道 **丁稚** 21岁
Illustrator

以妖艳为主题创作，虽然是和式风格却不显老气。非常华丽。

就如同自我评价所说的一样，华丽，妖艳。从这种意义上而言这是部成功的作品。但是由于画面过于简单导致人物刻画不完善，给人以混沌的印象。（K）

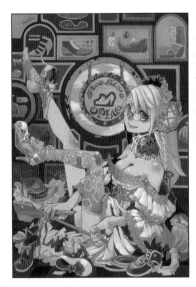

灰姑娘

静冈县 **水季**
树脂画具、石膏粉
喜爱鞋的女孩子。

我们每次都很期待水季的作品。这次以人物为中心，对物件进行了细致地描写，画面构成也非常完美。希望往后在以女孩子为中心的画中加大周围的色差。（光）

★ 鼓励奖 ★

溪谷来的使者

茨城县 **粤岗** 24岁
树脂画具
居住着龙族的溪谷派来的女战士。

熟练而稳定的画风，让我们看的时候也很舒服。但是对细节的注意还不够。（光）

宿敌

神奈川县 **弥南SEIRA** 22岁
钢笔

黑白作品，两个颜色的对比很吸引人眼球，写实风格的影子也刻画得很细致。有时为了让画面华丽，要一些小手段也是可以的。（K）

紫阳花

京都府 **TOUMORIYO** 22岁
水彩画具、超细钢笔
在创作这幅作品时，正好赶上紫阳花开。紫阳花给予了6月份的绿色无尽的生命力。

通过多处的涂白处理，将空间和远近感很成功地突出出来，然而平面化的叶子看上去不大对劲。想要刻意画出平面的叶子时，注意要画出地面。（K）

什么都没有的一天

东京都 **31db** 21岁
水彩色铅笔 水彩
我希望把特别的日子里的我表现出来。

非常温情的作品，作者把自己心底的喜悦表现出来。色彩非常漂亮、柔和。如果照着这个路子画下去，有希望开创自己的风格。（光）

宝石

千叶县 **市川真理子** 22岁
树脂画具、蜡笔
我非常喜欢动物，平常画的画里都有动物的身影。这次作品的主人公就是有着宝石龟壳的乌龟。这只乌龟在暗夜的森林里闪耀着。

能够看出作者想极力表达出脑海中想象的画面，但画的构成却不尽人意。如果想突出主体，把背景画得简洁一些或许会比较好。（K）

健全的秩序

神奈川县 **麻衣子**
树脂画具
将局部隐藏了起来。

简单的构成和人物的性格被直接表现了出来，非常独特。但是周围留白过多，需要注意。（K）

哥白尼的天动说

鹿儿岛县 **晴十肉豆蔻** 17岁
水彩、彩色颜料
我想地球要是宇宙的中心就好了，于是就画了这幅画。

布局上下了很大功夫，整个作品的画风非常活泼，可惜色彩看上去过于凌乱。（光）

萨罗米比克

北海道 **蓧崎尊都**
树脂画具
和式风格的萨罗米。想要画成琳派风格。

描写能力和构思仍然非常好，日本画风在一个平面上构成全部内容是难点。对色彩和视线控制还需要加强。（光）

水中游戏

东京都 **末松夕佳** 22岁
墨水、树脂画具
挑战单色漫画，很喜欢画带有蕾丝的衣服。

对细微部分描绘得很细致，是一幅下了很大功夫的力作。但是给人以凌乱的感觉。黑白画作的张与弛很关键。（K）

家乡

京都府 **ASA** 23岁
Photoshop
给观者以安定祥和的感觉。色彩的使用也很到位。

清新的画面很容易博得人的好感。但是整体的彩度和明暗度区别不够明显，希望能够增加画面的张弛度。（光）

★ 入选奖 ★

壳

京都府 **森田存**

Photoshop、树脂画具
平成年间的浮世绘。

和风的画面构成很精致，但是画面中心部分堆积过于严重，右上部留出的空间过多，人脸需要再加亮一些。（光）

蓝玫瑰

神奈川县 **YUMI遥** 25岁

树脂画具
正在练习立体表现。

画面构成非常协调。使用立体的表现手法，质感丰富。（K）

凯尔贝鲁斯

三重县 **宫村雄一** 18岁

彩色铅笔、Photoshop
很久没用过彩色铅笔了。

通过Photoshop进行了调整。受到了一些打印的影响，本来颜色的选择缺乏张弛度。想要看到原画。（K）

魔女之蝶

神奈川县 **MURATASATO** 26岁

马克笔
以化蝶的魔女为对象。

主题设计和画面构成很抢眼。今后希望能够加强对人物表情的刻画。（光）

瓦尔基里（觉醒）

大阪府 **福地孝次**

彩色墨水
瓦尔基里是很有冲击力的一个题材。

使用引人注目的颜色来表现明亮的眼睛。希望下次能够对全身进行描写。（光）

宇宙警察官阿里罗

东京都 **翼** 16岁

马克笔、树脂画具
宇宙警察的女警官阿里罗和警犬，以及担心她她的妹妹杰妮芙。在太空站周围展开故事。

仅仅通过一幅画就对世界观和人物进行了设定。但是主题不够明确。（K）

就是她！

大阪府　**YUKATSIN**　26岁

每天都有派对的心情——这就是女孩子。

色彩和画面非常老练，文字部分也非常抢眼。希望能考虑一下不加入文字的构成。（光）

罪孽深重的森林魔女

福井县　**SHIGARAKI**

树脂画具

用手上的蜘蛛施展催眠术。

画面构成非常好，整体呈淡色调，但是留白过多。（K）

在梦中散步的猫

长野县　**小山绘里香**　21岁

树脂画具、布、线

时常，在现实世界和梦境中摇摆，经常有一些不可思议的瞬间。

如同粘贴上去的画风非常新颖。但是背景略显单薄。（K）

连上了吗？

大阪府　**anko**

树脂画具

正在学习水性树脂画。

简明的画风给人印象深刻。希望在画面构成方面能再有所加强。（光）

摇摆的芽吹霞笛

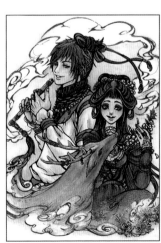

大分县　**小今多计郎**　23岁

透明水彩、粉蜡

根据东北地区的传说"赤神与黑神"而创作。描述了南鹿的赤神与十和田的女神之间美丽的爱情故事。

如同水墨画一般的画面，主题很鲜明。但是需要注意画面的均衡。（K）

不服就说

爱知县　**MASU**　20岁

透明水彩

鄙视不允许吃零食的职场。

画面明亮，风格独特的作品。但是略微缺乏张力。（光）

NIMBUS

大阪府　**bow**　20岁
彩色墨水
一个非常有创意的插画，以红色为主线，成一整体，下方是暖色系。

"红色主线条的一体感"这个想法不错，可画面也因此不够鲜明。何不试试换个颜色呢？

红色幻想

东京都　**王季龙都**　20岁
彩色墨水、墨
加入了我最喜欢的红色以及很多喜欢的要素。

用铅笔勾勒出了很有说服力的画面。但是除了黑以外其他的颜色给人的印象不是很深刻。（光）

樱

岐阜县　**汤月**　23岁
树脂画具
用和风来绘制花朵。

很华丽的画面，但是希望分出层次。（K）

boy meet girl

爱知县　**藤森优**　24岁
Photoshop
用生动可爱的漫画要素画了这幅画。

生动而可爱的画面，如同欧洲的画风一般。但是分格使得画面缺少关联性与统一感。（光）

祝宴之前

埼玉县　**新仓NATSUNA**
马克笔
在猫王国举行的宴会。美丽的白猫公主，以及喜爱他的黑猫王子。此图画得是宴会前的一刻。

世界观完整地呈现，但是画风却不是很明确。（K）

通往幽玄的诱惑

神奈川县　**OKARA**
盛开的樱花。

空气的颜色很浓烈，表现出了樱花的魅力。画面构成非常出色。（光）

蜘蛛

大阪府 芽萌 22岁

Illustrator

憧憬着蝴蝶的蜘蛛。

印象派的作品。肌肤的颜色构成非常漂亮。
如果能够减少红色的比例会更好。（光）

月光

爱知县 NERIRO 19岁

透明水彩

带着玩具箱的少年

立体感和物体刻画得很到位，但是人物肖像
不是很细致。（K）

十两

京都府 PIYO

颜彩、彩色墨水、马克笔

喜欢刻画人物肖像。

画得很细致，表情和创意都很好。女子比马
的颜色更加吸引人。背景的配色还可以再斟
酌。（光）

花的时代

奈良县 麻吕 19岁

Photoshop

花一般的高中生少女。

如同评价一般，人像和周围物件的简单组
合，但是却非常协调。（K）

寻找自己三千里

新潟县 河口蟹丸 20岁

树脂画具

骑着龟在荒野上行进。

画的内容很有趣，作者的意图被完整传达。
但是荒野的背景欠缺活力。（光）

全部包括

京都府 KURO

透明水彩、彩色墨水

女孩子们。

很有张力和氛围的作品。整体构成和搭配很
不错。（K）

花的妖精

神奈川县 KONOSUKE 23岁

马克笔

上色结果比我预想得好，但总
觉得很多地方还比较毛糙。

比我预想要画得好。但似乎感觉
有点混乱。头发的绿色和花的绿
色有所重叠。（光）

★ THE ILLUST-MASTERS ★

春天

富山县 **平井玲妃** 20岁
树脂画具
以传说为主题。

刻画得很细致，绝妙的色彩搭配，但是松树过于抢眼，占了人和鹤的风头。可以把人物和鹤再集中在中间一些。（光）

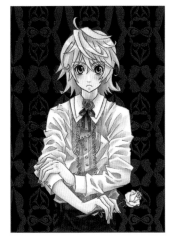

TANSU的决议

大阪府 **ITATI** 23岁
Photoshop、Illustrator
很喜欢考虑背景的花纹。

人物和华丽背景的组合。有着很协调的感觉。画面构成也不错。（K）

梦想和现实之间

神奈川县 **sota** 20岁
Photoshop
梦就从这里开始。

笔触很细腻，但是有一点不协调。（K）

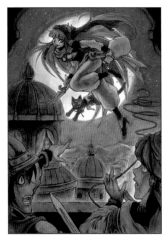

盗贼少女

长野县 **猫杂子**
透明水彩、树脂画具、彩色墨水
盗贼VS王都士兵。

构成和蓝色系的使用方法很纯熟。月光的敏感和逆光感很有层次。但是近处的人物抢走了主角的风头。（光）

森罗王

爱知县 **遥KANATA** 20岁
马克笔、彩色铅笔
白是纯洁的颜色，也是隐蔽性的颜色。它可以是天真的，也是可以夺走人生命的。是一个绝对中性的颜色。

画面整体感很强。但是有点过于繁杂。

★ 初次投稿奖 ★

蓝鸟

以色列 **Marmite Sue** 27岁
Photoshop、Pinter
人偶在看什么呢？我以此为主题创作。

这是从以色列寄来的作品。活用了CG软件的功能，细节描绘得很细致。但是在处理材质感时有所欠缺。（K）

未来

东京都 **ATSUKO** 29岁
水彩色铅笔、Photoshop
描绘了环境被破坏后的世界。

把被水淹没的街道、幻想中的世界细致地描绘，远近感和阴影都很出色。（K）

★黑兔奖★

卡卡西和孩子们的笑脸

大阪府 KUTUZURE同盟 20岁
Photoshop、不透明水彩、树脂画具、彩色铅笔
孩提世界的故事。

不可思议的世界观。孩子们前去的地方一定有什么东西存在！

★K-6号奖★

INTIKI预报员

埼玉县 TORANOSYU 22岁
Photoshop
使用雷电发生装置操纵天气的女子。

色彩和高亮度吸引人的眼球。此外氛围让人感觉是在亚洲。对细部描绘很仔细。使用CG软件完成的作品，如果再加把劲，可以有新的突破。（K）

★易梦奖★

凉感

兵库县 OSHI 28岁
Illustrator
很难保持作者的原味，所以只能加入自己的理解去创作。但是完成后确实有一种清爽的感觉。

我很喜欢少女漫画，所以很容易就被美型的人物吸引住。色彩搭配很到位，形象设计得也很帅。活用了数码创作的特点，线条非常华丽。

★光奖★

太阳

静冈县 泽登信子
树脂画具、彩色铅笔
由于太具魅力所以靠近会很危险。

泽登信子的作品总是很吸引人的眼球，招人喜欢。本作充分发挥了想象力和画面构成能力，画面表现力很强。这种画面就是泽登信子的最大武器。请一定要再接再厉。（光）

TITLE：［コミッカーズ・アートスタイルVol.6］

BY：［美術出版社］

Copyright © Bijutsu Shuppan-Sha ,Ltd.2008

Original Japanese language edition published by Bijutsu Shuppan-Sha ,Ltd.

All rights reserved. No part of this book may be reproduced in any form without the written permission of the publisher.

Chinese translation rights arranged with Bijutsu Shuppan-Sha ,Ltd.,Tokyo through Nippon Shuppan Hanbai Inc.

© 2014，简体中文版权归辽宁科学技术出版社所有。

本书由日本株式会社美术出版社授权辽宁科学技术出版社在中国范围内独家出版简体中文版本。著作权合同登记号：06-2010第220号。

版权所有·翻印必究

图书在版编目（CIP）数据

畅销漫画的绘画技法／日本美术出版社著；张瑶译. —沈阳：辽宁科学技术出版社，2014.5

（日本漫画名家的艺术世界：6）

ISBN 978-7-5381-8501-0

Ⅰ.①畅…　Ⅱ.①日…②张…　Ⅲ.①漫画－绘画技法　Ⅳ.①J218.2

中国版本图书馆CIP数据核字（2014）第034166号

策划制作：北京书锦缘咨询有限公司（www.booklink.com.cn）

总 策 划：陈　庆

策　　划：邵嘉瑜

设计制作：季传亮

出版发行：辽宁科学技术出版社
　　　　　（地址：沈阳市和平区十一纬路29号　邮编：110003）

印 刷 者：北京利丰雅高长城印刷有限公司

经 销 者：各地新华书店

幅面尺寸：210mm×285mm

印　　张：7.5

字　　数：180千字

出版时间：2014年5月第1版

印刷时间：2014年5月第1次印刷

责任编辑：朱悦玮　谨　严

责任校对：舒　心

书　　号：ISBN 978-7-5381-8501-0

定　　价：38.00元

联系电话：024-23284376

邮购热线：024-23284502

E-mail: lnkjc@126.com

http://www.lnkj.com.cn

本书网址：www.lnkj.cn/uri.sh/8501